T0366861

HOLZHAUSEN-
SCHLÖSSCHEN

FRANKFURTER
BÜRGERSTIFTUNG
im Holzhausenschlösschen

DKV

Cronstett- und Hynspergische
evangelische Stiftung zu Frankfurt am Main

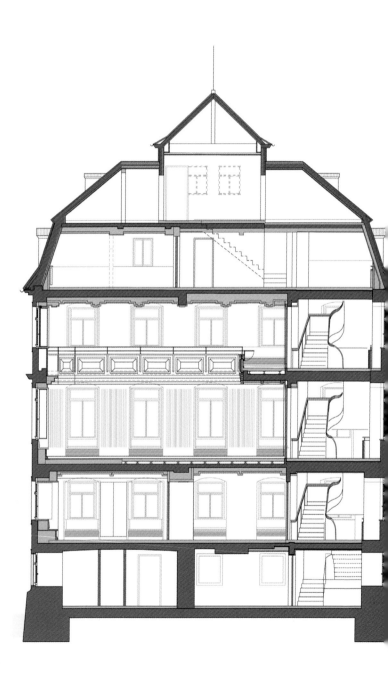

Hannelore Limberg

HOLZHAUSEN-
SCHLÖSSCHEN

Frankfurter Architektur
und Geschichte

Publikationen der Frankfurter
Bürgerstiftung und der
Cronstett- und Hynspergischen
evangelischen Stiftung, herausgegeben
von Clemens Greve

DEUTSCHER KUNSTVERLAG

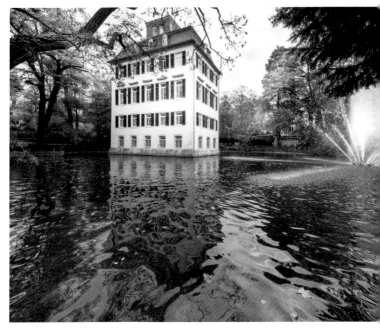

1. Ansicht von Südwesten

INHALT

2. Grundriss des Seegeschosses

VORWORT

Nachdem der erste Band unserer neuen Reihe »Frankfurter Architektur und Geschichte« die Villa Mumm zum Gegenstand hatte, freuen wir uns sehr, im zweiten Band unseren Stiftungssitz, das Holzhausenschlösschen mit umliegendem Park, vorstellen zu können. Das barocke Wasserschlösschen ist seit 1989 Sitz der Frankfurter Bürgerstiftung und während seiner Verwandlung im Laufe der Jahrhunderte immer ein bedeutendes städtebauliches Ensemble gewesen. Die Autorin Dr. Hannelore Limberg – der wir sehr herzlich für die gute Zusammenarbeit danken – wurde 2013 mit einer Arbeit über das Holzhausenschlösschen promoviert und ist eine bemerkenswerte Kennerin des Anwesens und seines mittelalterlichen Vorgängerbaus, der »Großen Oede«. Deshalb sind wir sehr glücklich, dass wir sie als Autorin gewinnen konnten. Sie geht in der vorliegenden Publikation der Geschichte des Holzhausenschlösschens nach, das in diesem Jahr (2014) nach zweijährigen Umbauarbeiten wiedereröffnet werden konnte. Ermöglicht wurde der Umbau durch die Ernst Max von Grunelius-Stiftung, die Cronstett- und Hynspergische evangelische Stiftung und die Stadt Frankfurt am Main (barrierefreier Zugang), denen wir an dieser Stelle noch einmal ganz herzlich für ihre Unterstützung bei diesem großangelegten Bauprojekt danken möchten.

Der Cronstett- und Hynspergischen evangelischen Stiftung zu Frankfurt am Main, namentlich dem geschäftsführenden Administrator Bernolph Freiherr von Gemmingen-Guttenberg, danken wir für die großzügige Unterstützung zur Verwirklichung dieser Buchreihe. Weiter danken wir Esther Zadow und Luzie Diekmann vom Deutschen Kunstverlag für die gute und anregende Zusammenarbeit sowie Tobias Picard und Ulrike Heinisch vom Institut für Stadtgeschichte und Beate Dannhorn vom Historischen Museum Frankfurt für ihre wichtigen Informationen bei der Beschaffung historischen Bildmaterials. Nicht zuletzt danken wir dem kritischen Blick unseres Stiftungslektorats, Ursula Wöhrmann und Franziska Vorhagen.

Clemens Greve, Geschäftsführer der Frankfurter Bürgerstiftung

EINLEITUNG

Inmitten des ›Holzhausenviertels‹ im Frankfurter Nordend mit seinen zahlreichen denkmalgeschützten Wohnhäusern, vornehmen Villen und mehrstöckigen Häusern, die mehrheitlich zu Beginn des 20. Jahrhunderts erbaut wurden, steht das Holzhausenschlösschen, umgeben von einem kleinen Park. Es ist in Frankfurt das letzte erhaltene Beispiel eines patrizischen Landhauses, das aus einem mittelalterlichen befestigten Gut hervorgegangen ist und das an die frühe Gestalt und Geschichte der Stadt erinnert. Als bedeutendes Dokument des Bauens im Frankfurt des frühen 18. Jahrhunderts stellt das Wasserschlösschen in seinem städtebaulichen Kontext eine in Frankfurt ungewöhnliche Erscheinung dar.

Was waren Gründe für die Entstehung und Erhaltung dieses Bauwerks und Parks bezüglich der Umgebung zur Zeit der Erbauung und auch heute, im Hinblick auf die topografische Situation, den Grundriss, seine Proportionen und den Bautypus? Wie war seine Baugeschichte? Gab es Vorgängerbauten? Wer waren Bauherr, Eigentümer und Besitzer des heutigen Schlösschens und wer der Baumeister? Und nicht zuletzt: Wie wurde das Bauwerk in seiner wechselvollen Geschichte genutzt und welche Bedeutung hat es heute?

Diesen Fragen soll in dieser kleinen Monografie nachgegangen werden. Vielleicht gelingt es, die große Vergangenheit des Holzhausenschlösschens bewusst zu machen. Und vielleicht ermöglichen die hier zusammengetragenen und aufbereiteten Erkenntnisse einen sublimeren Genuss der neuen inneren Gestalt vor Ort. Denn: Man sieht nur, was man weiß!

DIE GROSSE OEDE BIS INS FRÜHE 18. JAHRHUNDERT

Ansichten und Funktionen

Um die Entstehung und Baugeschichte des Holzhausenschlöss-chens an seinem Ort, in seiner Dimension, Ausprägung und seinem Stil, die Motive des Auftraggebers und die Wahl des überregional an deutschen Höfen arbeitenden Baumeisters zu verstehen, sollen die verschiedenen historischen und baugeschichtlichen Kontexte angesprochen werden. Hierbei ist die Geschichte und Distinktion der Familie von Holzhausen als Mitglied des Patriziats, der städtischen Führungselite, und ihre Bedeutung für Politik, Gesellschaft und Kirche von großer Bedeutung. Auch ihr Einfluss auf die urbane Entwicklung Frankfurts ist nicht unerheblich, kann aber nur am Rande erwähnt werden.

Nachdem Frankfurt 793/94 anlässlich einer Synode und Reichs-versammlung, die Karl der Große hier abhielt, erstmalig urkundlich erwähnt und bereits als berühmter Ort – locus celeber, qui dicitur Franconofurd – bezeichnet wurde, entwickelte sich die Stadt seit Ende des 12. Jahrhunderts von der Kaiserpfalz zur Reichsstadt. Dank seiner günstigen Lage am Kreuzungspunkt wichtiger Nah- und Fern-handelsstraßen gehörte Frankfurt zu den führenden Wirtschafts-plätzen des deutschen Reiches. Politische Bedeutung gewann die Stadt durch die hier stattfindenden Reichstage und als Wahlort für Könige. Die Dynamik des wirtschaftlichen Aufschwungs und des damit einhergehenden Bevölkerungswachstums führten zu einer Ver-änderung des Grundriss- und Erscheinungsbildes, zu einer Zunahme der Siedlungsdichte und Ausdehnung der Siedlungsgrenzen. Die Stadtgestalt entwickelte sich mehrstufig, wobei Stadtmauern, die sich als Befestigungsringe im Laufe der Zeit konzentrisch wie um einen Nukleus legten, die Wachstumsphasen markierten.

Vor den Mauern der Stadt dehnte sich eine Landwirtschafts- und Gartenzone aus: die Feldmark mit Gärten, Feldern, Weingärten und Viehweiden. Im 14. und 15. Jahrhundert wurde aufgrund zahlreicher Fehden, Überfälle und kriegerischer Ereignisse der Schutz auch der ländlichen Bezirke notwendig, sodass sich der Rat der Stadt Frankfurt zur Errichtung einer weiteren, äußeren Verteidigungslinie entschloss.

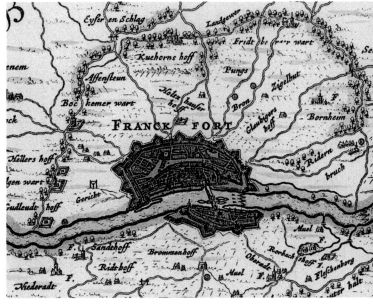

3. Ausschnitt aus: Johann und Cornelius Blaeu, Umgebungskarte von
Frankfurt, 1637/38

Etwa in den Jahren 1393 bis 1426 wurde im Umkreis von ungefähr
drei Kilometern die ›Landwehr‹ gebaut aus tiefen Gräben, Wällen,
Bäumen und Hecken. Stege, Brücken und Schläge dienten an den
Feldwegen als Durchgänge (Abb. 3). An den wichtigsten Kreuzungen
der Landwehr mit den Fernstraßen und alten Handelswegen wurden
zunächst hölzerne, später steinerne Warten, die im Wesentlichen aus
einem festen Turm und einem ummauerten Hof bestanden, errichtet.

 In der Feldmark gab es lediglich einige befestigte Gutshöfe,
die wohl seit Mitte des 12. Jahrhunderts entstanden waren. Die
bedeutendsten und ältesten dieser Feldhöfe waren zunächst
königliche Meierhöfe zur Bewirtschaftung des umliegenden Landes.
Als Lehen gelangten sie in den Besitz der Reichsministerialen, aus
denen sich später das Patriziat der Stadt rekrutierte. Gutshöfe im
Norden der Stadt wurden auch Oeden genannt, so der Stalburger
und der Holzhausener Hof. Die Stalburger Oede wurde als ›Kleyne

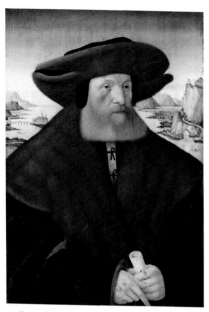

4. Conrad Faber von Creuznach, Bildnis des Hamman von Holzhausen, 1529 (?), Mischtechnik auf Lindenholz, 48,8 × 34,1 cm

Oede‹ bezeichnet im Gegensatz zur ›Großen Oede‹, der späteren Holzhausen Oede, auf die sich etwa vom Anfang des 17. Jahrhunderts auch der Gebrauch der Bezeichnung ›Oede‹ beschränkte.

In Zeiten ständiger Befehdungen waren diese außerhalb der schützenden Stadtmauern gelegenen landwirtschaftlich genutzten Höfe im Befestigungssystem der Frankfurter Gemarkung wichtige Stützpunkte für die Verteidigung der Stadt. Sie waren ausnahmslos von Wassergräben umgeben und wurden aufgrund ihrer massiven Bauweise auch Wasserburgen genannt.

Erstmalig findet die ›Große Oede‹ eine urkundliche Erwähnung am 3. Oktober 1398 als Eigentum des Schöffen Arnold Schurge zu Lichtenstein (gest. 1418). Vermutlich kam sie spätestens 1474 an die Holzhausens, eines der ältesten und bedeutendsten Patriziergeschlechter in Frankfurt. In einer Urkunde aus dem Jahre 1503 wird Hamman von Holzhausen (1467 – 1536) als ihr Besitzer genannt

(Abb. 4). Hamman nennt seinen Besitz, der seit dieser Zeit Eigentum der Familie von Holzhausen blieb, in der Verpflichtungsurkunde den »steinen Stock an dem Affenstein zu dieser Zeit gnant die groß oede gelegen vor der Escherßheimer porten.«[1]

Im Erbgang gelangte die Oede an seinen Sohn Justinian (1502 – 1553), der wie sein Vater einer der bedeutendsten Männer der Stadt war. Seinen Nachkommen vermittelte er in einer Handschrift mit der Überschrift »Odenstein« (Abb. 5) die rechtliche Verpflichtung seiner Eigentümer: »Zu wissen, dass dieses Gut, so von alters« her die große Öde genannt worden (ist), der Steinstock mit seinem Zubehör, wie der vor Zeiten gebaut worden (ist) und in künftigen Tagen gebaut wird, samt seinen Gräben, Zeunen, Hecken, Äckern, Wiesen und anderem Zubehör, vor vielen Jahren und zuletzt von Hamman von Holzhausen, meinem seligen Vater, einem Ehrbaren Rate allhier der Stadt Frankfurt gegenüber verschrieben, verbunden und verpflichtet (worden) ist, dies (alles) an keinen Fremden, er sei denn ein Bürger (der Stadt), zu veräußern, zu verkaufen (oder) zu verpfänden auf keinerlei Weise laut der alten und neuen Verschreibungen bei Verlust des Hofes und allem seinem Zubehör an einen Ehrbaren Rat, der ihn also (= dann) ohne jede (rechtliche) Verhinderung einnehmen mag. Und sind die Verschreibungen bei meinem Herren (vom Rate) hinterlegt.«[2]

Wie schon erwähnt, ist die Große Oede bereits 1398 urkundlich belegt. Unklar ist ihr Aussehen. Sowohl ältere Beschreibungen als auch bildliche Darstellungen gehen lediglich davon aus, dass die mittelalterliche Oede eine von einem Wassergraben umgebene Hof- oder Gutsanlage war, die der landwirtschaftlichen Produktion diente. Es wird überliefert, dass im Jahre 1435 »die Hofstatt und der Gärten myt dem Graben by 6 Morgen und by 15 Morgen Wiesen und dazu by dritthalb Huben und 5 Morgen« misst.[3]

Die älteste bekannte Ansicht ist der sogenannte »Belagerungsplan«, gedruckt um 1552 von Conrad Faber von Creuznach (um 1500 – 1552/53) (Abb. 6). Der Plan, der vom Magistrat Frankfurts in Auftrag gegeben wurde, nachdem die Stadt die Belagerung durch den Schmalkaldischen Bund überstanden hatte, zeigt als perspektivische Darstellung aus der Vogelschau die Kriegshandlungen in einer bis zum Taunus hin von Landwirtschaft geprägten Landschaft. Diese Darstellung vermittelt auch eine vage Vorstellung vom Aussehen der

5. Handschriftliche Verpflichtung Justinians von Holzhausen, um 1540

6. Konrad Faber, Belagerungsplan von 1552

7. Ausschnitt aus Konrad Faber, Belagerungsplan von 1552

schon zu Beginn der Belagerung am 18. und 19. Juli 1552 in Flammen aufgegangenen Holzhausen Oede (Abb. 7) – man erkennt ein brennendes Gebäude mit einer gewaltigen Rauchsäule. Der schlichte Rechteckbau steht in einem rechteckigen, abgeschlossenen Weiher. Er ist zu erreichen über eine Brücke, die vermutlich bei einem feindlichen Angriff leicht unbegehbar gemacht werden konnte. Umgeben ist das Anwesen mitsamt seinem östlich gelegenen Gebäude – wohl ein Wirtschaftsgebäude – von Wiesen und Feldern. Das Haus hatte ein hohes, anscheinend durch niedrige Strebepfeiler verstärktes, geböschtes Untergeschoss, auf dem sich ein massives Obergeschoss erhob. Das Dach und das vermutlich darunter gelegene Fachwerkgeschoss sind in der Abbildung schon in Flammen aufgegangen.

Nach dem Ende der Belagerung ließ Justinian die zerstörten Wirt-schaftsgebäude unverzüglich wieder aufbauen, sodass auf dem von Wiesen, Waldstücken und Weingärten umgebenen Hof wieder Land-wirtschaft betrieben werden konnte. Erst 1571 wurde das Wohnhaus von seinem Sohn Achilles von Holzhausen (1535 – 1590), Ratsherr, Schöffe und Bürgermeister, »schöner und stattlicher« wieder auf-gebaut. An diesen Wiederaufbau und darüber hinaus an die Familien-geschichte erinnert ein Gedenkstein, dessen Inschrift lautet:

»Praedium hoc a nobili quondam familia dicta ab Oeda ad Holzhusiorum familiam successione pervenit. Ex ea Justinianus eius nominis I. aedificium hoc anno MDXL a fronte altius erexit rusque excoluit, sed urbe anno XII. Post obsessa exussit hostis et vastavit omnia, quae Achilles filius anno MDLXXI vestigial patris secutus sic instauravit caetera Dei Creatoris redemtoris-que tutelage commendans.«

Übertragen lautet die Inschrift:

»Dieses Gut kam von einer einst vornehmen Familie, von der Oede genannt, durch Erbfolge an die Familie der Holz-hausen; einer dieses Namens, Justinianus genannt, führte dieses Gebäude in diesem Jahre 1540 weiter in die Höhe und baute das Land aus, aber bei der zwölf Jahre später stattfindenden Belagerung der Stadt verbrannte und verwüstete der Feind alles. Der Sohn [des Justinian] Achilles trat aber in die Fuß-stapfen des Vaters und stellte im Jahr 1571 alles wieder her, das übrige Gott des Schöpfers und Erlösers Schutze empfehlend.«

Auch auf die baulichen Veränderungen durch Justinian weist diese Inschrift hin. Die Bemerkung, dass er die Oede »1540 weiter in die Höhe« führte, stützt die Vermutung, dass das auf dem Belagerungs-plan von 1552 dargestellte Haus über ein weiteres Stockwerk – ver-mutlich ein Fachwerkgeschoss – verfügte. Aufgrund des ornamentalen Schmucks, der stilistisch der Renaissance zugeordnet werden kann, lässt sich der heute noch erhaltene und in die Fassade des Holz-hausenschlösschens eingelassene Gedenkstein wie auch die Wappen-tafel des »Achilles von Holtzhausen«, die ebenfalls die Jahreszahl 1571

trägt, der Zeit des Wiederaufbaus nach den Zerstörungen von 1552 zuordnen.

Über das Aussehen, die das Hofgut vermutlich nach dem Wiederaufbau zeigen, unterrichten zwei Ölgemälde. Beide Gemälde sind unsigniert und undatiert, die Maler sind unbekannt. Da von 1571 bis zum Neubau in den Jahren 1727–1729 keine gestalterischen Veränderungen vermutet werden, kann man davon ausgehen, dass die Gemälde die Situation des Holzhausen-Besitzes in diesem Zeitraum realistisch wiedergeben und vor dem Neubau in Auftrag gegeben wurden, um den Nachkommen das Aussehen des Vorgängerbaues zu übermitteln. Gestützt wird die Vermutung auch durch die auf den Bildern dargestellten Staffagefiguren, die aufgrund ihrer Kleidung dem frühen 18. Jahrhundert zugeordnet werden können. Das erste Gemälde trägt die Bezeichnung »Die Oed, der Stammsitz der Familie von Holzhausen« (Abb. 8). Es ist zusammen mit anderen, dem Holzhausenschen Familienbesitz entstammenden Gemälden, nach dem Tode des Freiherrn Adolph von Holzhausen 1923 dem Städel vererbt worden. Aus leichter Vogelperspektive von Norden nach Süden mit Blick auf die im Hintergrund liegende Reichsstadt mit ihren Türmen – der Domturm und der Eschenheimer Turm sind zu identifizieren – zeigt es das burgartige Gebäude inmitten einer Landschaft mit Äckern, Wiesen, Viehweiden, Alleen und Wegen. Schlippe[4] charakterisiert dieses Gebäude als »turmartige Wasserburg« aus der Zeit um 1500 und als letzten Ausläufer eines donjonartigen Wohnturms, der bei den Zähringerburgen seit dem 12. Jahrhundert im oberrheinischen Raum häufig auftritt.

Während auf dem Belagerungsplan das Gutshaus noch in einem abgeschlossenen rechteckigen Weiher steht, erkennt man auf dem Ölgemälde, dass der weiterhin rechteckige Teich der Oede nach Osten zu in zwei schmalen Wassergräben ausläuft, zwischen denen eine kleine Halbinsel eingeschlossen ist. In der Mittelachse gewährte eine mit einem Schutzdach versehene, auf drei steinernen Pfeilern ruhende Holzbrücke, deren unmittelbarer Anschluss zum Haus als Zugbrücke konstruiert war, den Zugang. Sie stellt die Verbindung zwischen dem Gutshaus und dem Wirtschaftshof mit Wohnhaus des Hofmannes oder Pächters, Ställen, Speicher und Scheunen her. Auch über den südlichen Graben führt ein Steg, der ebenfalls ein Schutzdach hat und nach der Stadt zu durch einen massiv gemauerten,

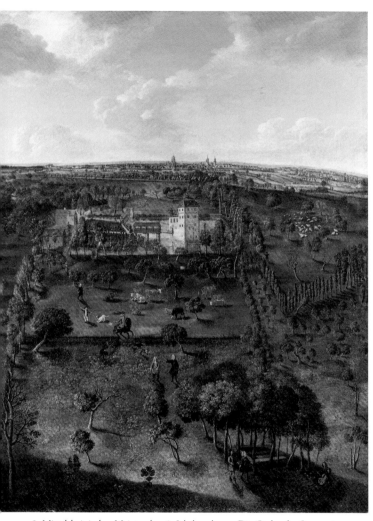

8. Mittelrheinischer Meister des 18. Jahrhunderts, »Die Oed – der Stammsitz der Familie von Holzhausen«, Öl auf Leinwand, 157 × 122 cm

9. Unbekannter Maler, Stadtansicht mit Holzhausenschlösschen, um 1720, Öl auf Leinwand, 26,7 × 10,4 cm

schildartigen Brückenkopf besonders befestigt ist. Die nördliche Brücke hat hingegen nur ein freistehendes, vermutlich hölzernes Torgestell. Im Vordergrund erkennt man eine quadratische Einfassung, umstanden von Bäumen. Hierbei handelt es sich vermutlich um eine gefasste Quelle bzw. um einen Brunnen, der auch auf verschiedenen frühen Lageskizzen des Holzhausen-Besitzes auf der Oede eingezeichnet ist. Es ist anzunehmen, dass dieser Brunnen den Weiher mit Wasser speiste, der wiederum wie auch die anderen Gewässer der Holzhauser und der Stalburger Oede in den Leerbach entwässert wurde.

Das Gutshaus hatte bereits vor dem Neubau von 1727–1729 einen länglich rechteckigen Grundriss. Im Gegensatz zur Darstellung auf dem Belagerungsplan, wo das Gebäude turmartig, das heißt als ein aufrecht stehender Quader dargestellt ist, erinnert das Gebäude jetzt in seinem Äußeren durch die ungleiche Höhe beider Gebäudeteile an die im Burgenbau übliche Trennung von ›Palas‹ und

›Bergfried‹, wobei hier der Bergfried den sogenannten Palas um ein Geschoss überragt.

Auf dem Gemälde sieht man einen hellen Putzbau mit Eck-quaderung. Das Erdgeschoss hat als Fenster aus fortifikatorischen Gründen nur spärliche Durchbrechungen, das Kellergeschoss schlitz-artige Öffnungen. Unter dem oberen Turmgeschoss ist ein im Burgenbau verbreiteter Rundbogen-Konsolenfries zu erkennen. Auf der dem Turm entgegengesetzten Seite war über der südöstlichen Ecke des ›Palas‹ ein sechseckiges schlankes Türmchen als ›Lugins-land‹ aufgesetzt, das neben seiner praktischen Bedeutung auch einen dekorativen Wert besaß. Auf dem Gemälde sind zu beiden Seiten des Türrundbogens rechteckige Felder zu erkennen, die nicht eindeutig zu identifizieren sind. Vermutlich sind es kleine Fenster mit Holzläden, möglicherweise aber auch die bereits erwähnten Gedenktafeln.

Während auf diesem Ölgemälde die dem Weiherhaus gegen-überliegende Halbinsel lediglich eine von Wegen durchschnittene

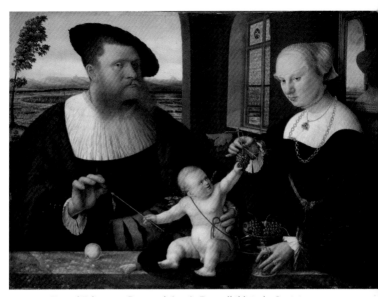

10. Conrad Faber von Creuznach (1536), Doppelbildnis des Justinian von Holzhausen und der Anna von Fürstenberg, Mischtechnik auf Lindenholz, 68,8 × 98,7 cm

Wiesenfläche zeigt, ist auf dem zweiten Ölgemälde mit identischem Gutshaus, zu dem allerdings eine nicht überdachte Brücke führt, in diesem Bereich ein kleiner Garten angelegt. Die von einem Garten-zaun umgebene Fläche ist symmetrisch geviertelt durch ein Wege-kreuz, im Zentrum als rundes Beet gestaltet (Abb. 9). Die Beete dieses sogenannten ›Geviertgärtchens‹ sind ebenso wie das zentrale Rundbeet – soweit erkennbar – mit Blumen bepflanzt. Dargestellt ist somit die typische, einfachste Gestalt eines mittelalterlichen Burggartens beziehungsweise die formale Gliederung eines Bauern-gartens mit Wegekreuz.

Wie auf den Gemälden zu erkennen, lag die Große Oede einsam in einer wenig abwechslungsreichen Landschaft, jedoch mit reizvollem Blick nach Süden auf die Mauern und Wehrtürme der Stadt. Eine »Erzählung nach Familienpapieren« beschreibt die Lage: »In ihrer nächsten Umgebung war nur feuchtes Marschland, hier und da durchrieselt von nicht unansehnlichen Abflüssen des Main-stroms, der die meilenweiten Niederungen längs seiner Ufer, trotz aller Anstrengungen, ihn in die Grenzen seines Bettes zu fesseln,

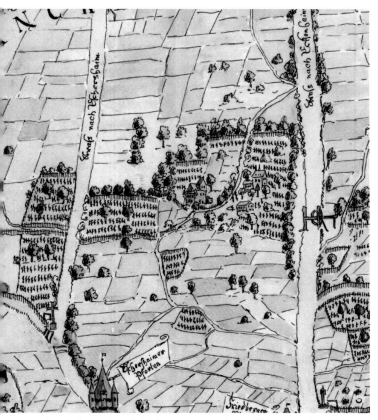

11. Ausschnitt aus einer Geleitskarte von 1572 mit dem Holzhausenschen Hof

besonders im Frühling [...] beherrschte. Eine eintönige melancholische Landschaft, nur für Reiherbeize und Entenjagen erfreulich.«[5] Diese Schilderung wird ergänzt durch von Cohausen, der die Feldmark als von zahlreichen Wasserläufen durchflossenes Gebiet beschreibt und den Leerbach als Wasserlauf, der auch die Gewässer der Großen und Kleinen Oede und die »Gerinnen« des Kirschgartens und des Affensteins – beide zur Holzhausener Oede gehörende Liegenschaften – vereinigte.[6]

Die Große Oede wurde von Hamman wohl nur im Sommer und zu gelegentlichen Ausflügen und Jagden genutzt; der wohnlichere Hauptwohnsitz der Familie befand sich in dieser Zeit innerhalb der

Stadtmauern im Trierischen Hof. Sein Sohn Justinian (Abb.10) nutzte das Weiherhaus als Landsitz, zur Rekreation, und als »Sitz edlen Frohsinns und geistvollen Lebensgenusses«, nachdem er das Gut 1540 hatte baulich erweitern und verschönern lassen. Hier etablierte er seinen ›Musenhof‹, das heißt er sammelte einen Kreis humanistisch Gebildeter und Interessierter um sich und machte die Oede zu einem Mittelpunkt des geistig-kulturellen und geselligen Lebens in Frankfurt. Man beschäftigte sich in fröhlicher Runde mit den Schriften antiker Schriftsteller und Dichter, mit Geschichte und Mythologie. Lerner beschreibt, dass man in dem gastlichen Hause aber auch »frohe Feste gefeiert und eifrig pokuliert [habe]. Dort konnte man sich ungestörter als im Bereich der Stadt, wo die Nachbarn in die Gärten hineinblickten, dem eigenen Geschmack hingeben. Das wurde ebenso geschätzt, wie der gute Wein, den Justinian seinen Gästen kredenzen ließ. Daran war kein Mangel, denn zur Oede gehörten einige Weinberge im Gelände des späteren Affensteins.«[7] Dies wird bestätigt durch die Geleitskarte von 1572 (Abb.11). Sie zeigt die Große Oede inmitten des mit Rebstöcken bepflanzten Geländes und nahe den Fernstraßen, die weiter über Eschersheim und Eckenheim führten. Der Rektor der Frankfurter Lateinschule, Jacob Micyllus, der auch zu dem Humanistenkreis gehörte, beschrieb in einem Gedicht seines Büchleins »Silvae« 1540/41 das gesellige Leben auf der Oed:

In suburbanum Justiniani ab Holtzhausen
Porticus haec hospes, vicinaque flumina fontis
Et circum taciti prata nemusque soli:
Cuncta ea sunt Musis teneroque dicata Lyaeo;
Et gaudent cantu muneribusque Dei.
Quo licet hinc abeas, si quis neque carmina curas,
Nec dulci gaudes ora rigare mero.
Sic domini lex est et sanctio Justiniani,
Auspice quo locus est conditus iste novo.[8]

In der Übertragung von Classen lautet es:

»Auf dem Landgut des Justinian von Holzhausen
Seht dies gastliche Haus, ringsum das Wasser der Quelle,
Und in friedlicher Ruh Wiesen und Waldung umher.

Alles zumal ist den Musen geweiht und dem fröhlichen Bacchus.
Denn hier herrscht zumeist Freude an Wein und Gesang.
Fern drum bleibe dem Ort, wen ein heiteres Lied nicht erfreuet
Und wer die Lippe nicht gern netzet mit lieblichem Wein!
Also will's das Gesetz des gebietenden Justinianus,
Welcher mit sorgendem Sinn neu diese Halle erbaut.«[9]

So beschreibt hier auch Micyllus den Landsitz als einen von Wiesen, Waldstücken und vom »Wasser der Quelle« umgebenen Ort. Hierin erklärt sich auch die Anlage der von zahlreichen Wassergräben und Weihern umgebenen und befestigten Gutsanlagen bzw. wasserburgähnlichen Hofgüter.

Wie bei der Belagerung Frankfurts 1552 erlitt auch im Dreißigjährigen Krieg die Holzhausen Oede 1634 bis 1636 starke Schäden. 1634 lagerten drei Kompanien französischer Soldaten auf der Oede und »verwüsteten alles, hoff und steinern Haus, auch das schieffer tag ganz uffgeschlagen«[10] – wie der damalige Besitzer Johann Hector (1600 – 1668) am 31. Dezember in seinem Tagebuch notierte. Am 7.3.1635 schildert er, dass auch der Rat der Stadt die Oede nach und nach unbewohnbar machte, Dachziegel abnehmen und Bäume fällen ließ, um dem Kriegsvolk den Aufenthalt zu verleiden. Weiter schreibt Johann Hector, dass im August und September 1635 ein kaiserliches Heer unter de Grana, Lamboy und Hatzfeld auf der Oede lag, den Weiher abließ, »namen alle früchte und grässer weg«[11] und 1636 ebenfalls von den kaiserlichen Truppen die restlichen Obstbäume gefällt wurden, um sie ebenso wie das Holz des abgebrochenen Fachwerks zu verfeuern.

Wieder wurden nach den Zerstörungen von 1634 bis 1636 und dem Abzug der Franzosen die Schäden behoben. Doch hatte nach Plünderungen und Verwüstungen der Landsitz für die Familie von Holzhausen an Reiz verloren, sodass sie mittlerweile wieder ständig in der Stadt wohnte und die Bewirtschaftung des zur Oede gehörenden Gutes verpachtete, unter anderem ab 1663 für 30 Jahre an eine Rotgerberei. Des Weiteren wird von einem Johann Christian von Würth zu Mackau berichtet, der nach 1715 auf dem »Gerberhof« gewohnt habe. Es wird vermutet, dass der damalige Eigentümer Johann Hieronymus diesem Alchemisten den für seine geheimen Zwecke so günstig abseits gelegenen Hof vermietete.

DER NEUBAU VON 1727

Der Bauherr Johann Hieronymus von Holzhausen

Zu Beginn des 18. Jahrhunderts – im Jahre 1709 – erbte Johann
Hieronymus von Holzhausen (30.8.1674–2.8.1736) die Oede
(Abb. 12). Er stand 1694 als Fähnrich im Regiment des Markgrafen
Albrecht Friedrich von Brandenburg, 1702–1705 als landgräflicher
Kapitän und Kompaniechef im Regiment Prinz Wilhelms von Hessen-
Kassel und danach als Kapitän in Frankfurter Diensten. 1705 heiratete
er Sofie Magdalena von Günderode (1681–1743). Im gleichen Jahr
quittierte er seinen Dienst, ließ sich in Frankfurt nieder und übernahm
politische Ämter: 1716 wurde er Ratsherr, 1722 Jüngerer Bürger-
meister, 1724 Schöffe und 1733 Älterer Bürgermeister. Als er 1709
die Oede übernahm, muss sie nach dreißigjähriger Verpachtung an
eine Rotgerberei und einer vermuteten anschließenden Nutzung
durch den Alchemisten Johann Christian Würth von Mackau wohl in
einem maroden, unbewohnbaren Zustand gewesen sein. Nachdem
er in das Amt eines Jüngeren Bürgermeisters berufen worden war,

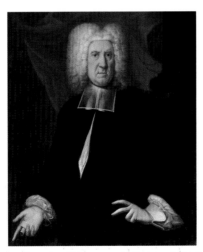

12. Deutscher Meister vom Anfang des 18. Jahrhunderts, Bildnis des Johann
Hieronymus von Holzhausen, Öl auf Leinwand, 104,6 × 78,3 cm

mag der Wunsch nach einer seinem Stande angemessenen Wohnung entstanden sein.

Viele Adels- und Patrizierfamilien begnügten sich in dieser Zeit mit einem zeitgemäßen Um- oder Ausbau ihrer Herrensitze oder Burgen. Aber offensichtlich war die Substanz des alten Holzhausenschen Weiherhauses so baufällig, dass hier ein Abriss angeraten war. Auch die beengte, unattraktive Wohnsituation innerhalb der Stadtmauern, die wachsende allgemeine Beliebtheit des Landlebens und der Raumbedarf der großen Familie mit insgesamt sechs Kindern mögen den Anstoß gegeben haben, die außerhalb der engen Stadtmauern gelegenen Oede wieder als Familiensitz zu nutzen. So entschloss sich Johann Hieronymus, einen Neubau zu errichten. Dieser sollte nicht nur die ursprüngliche Funktion eines rein zweckgerichteten Anwesens mit Wohn-, Ökonomie- und Wehrfunktion haben, sondern den gestiegenen Ansprüchen an eine gediegene Wohn- und Repräsentationskultur gerecht werden und das Bedürfnis nach Wohnlichkeit, Angemessenheit, Ökonomie erfüllen, die ethische Grundhaltung ihrer Eigentümer und den gesellschaftlichen und politischen Rang seines Auftraggebers kommunizieren.

Der Familientradition verpflichtet, sollte am angestammten Ort »auf den alten Fundamenten« im Weiher gebaut werden, wobei die Beschränkung der Baufläche in Kauf genommen werden musste. Aber neben dieser Beschränkung in der Größe korrelierte auch die geplanten Schlichtheit durchaus mit der Sparsamkeit der Frankfurter Handelsherren und den gelebten protestantischen Tugenden, so wie die klare und sachliche Architektur zum Geist der nüchternen Handelsstadt. Hier manifestierte sich das Bedürfnis des Bauherrn nach Repräsentation weniger in einer Demonstration seines Reichtums als in der Darstellung seiner Distinktion, seiner gesellschaftlichen Bedeutung und seines politischen Einflusses.

Der Baumeister Louis Remy de la Fosse

Der Anspruch auf Exklusivität kam auch in der Wahl des Baumeisters zum Ausdruck: Da Johann Hieronymus von Holzhausen über die nötigen Beziehungen zum Fürstenhaus Hessen-Kassel verfügte und zudem Gläubiger des Landgrafen Ernst Ludwig von Hessen-Darmstadt war, der mit ihm die Leidenschaft der Alchemie teilte, konnte

er den »Ingenieurmajor und Oberbaumeister des Landgrafen Ernst Ludwig in Darmstadt«[12], Louis Remy de la Fosse, mit den Planungen eines Neubaus beauftragen. Dass Johann Hieronymus von Holzhausen – ein Patrizier mit anspruchsvoller Lebensführung und seiner Bedeutung entsprechender Repräsentationsverpflichtung – statt eines unbekannten einheimischen Baumeisters einen berühmten französischen Architekten, der schon an zahlreichen Höfen gearbeitet hatte, mit der Planung beauftragte, unterstrich die Prestigeträchtigkeit des geplanten Neubaus.

Über die Vita des Baumeisters ist nur wenig bekannt. Das genaue Geburtsdatum und der Geburtsort, seine Ausbildung und seine Lehrmeister, Auslandsaufenthalte und früheste Tätigkeiten sind unbekannt. Verwandtschaftliche Beziehungen zu dem Maler Charles de la Fosse (1636–1716), sind nicht nachzuweisen. Nicht ausgeschlossen ist aber, dass er Vater des um 1707 in Hannover geborenen Kartografen und Kupferstechers Georges Louis Le Rouge (um 1707–1790) war, der auch den Plan des Bessunger Herrengartens stach. Aufgrund einer Begräbnisnotiz des Darmstädter Kirchenbuches kann lediglich das Datum ›20. September 1726‹ als quellenmäßig gesichert gelten. Hier

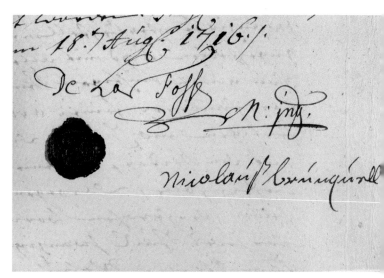

13. Unterschrift und Siegel Louis Remy de la Fosse (1716)

heißt es, dass»[Am] 20. Septembris ist Herr Lavoß, Major und hiesiger hochfürstlicher Baumeister römischer Religion ohne Sermon abends bei Fackeln begraben worden, aetatis supra sexaginta annorum.«[13]

Wenn er 1726 ›im Alter von mehr als 60 Jahren‹ starb, wie es die Begräbnisnotiz überliefert, muss das Geburtsjahr vor 1666 vermutet werden. Verschiedene Schreibweisen seines Namens sind zu lesen. Er selbst unterschrieb mit: ›De la Fosse‹ (Abb. 13).

Über seine Ausbildung als Baumeister können nur Vermutungen angestellt werden. Da seine französischen Landsleute, die auch als Architekten annähernd zeitgleich oder später in Hessen bzw. in Frankfurt wirkten, wie zum Beispiel Robert de Cotte (1656 – 1735), Nicolas de Pigage (1723 – 1796) oder Nicolas Alexandre Salins de Montfort (1753 – 1823) ausnahmslos an der 1672 von François Blondel (1618 – 1686) gegründeten Académie royale d'architecture in Paris studiert hatten, ist anzunehmen, dass Louis Remy de la Fosse ebenfalls hier ausgebildet worden ist und sich dieser Bautradition verpflichtet fühlte.

Auch gibt es keinerlei Informationen über die Tätigkeit des Architekten vor seinem ersten Auftreten in Berlin im Jahr 1705. Vermutete Tätigkeiten vor dieser Zeit in England ließen sich nicht nachweisen. Erst ein Grund- und Aufrissplan aus dem Jahre 1705 belegt seine Mitarbeit am Umbau des Schlosses Charlottenburg. Von 1706 bis 1714 war er als Hofarchitekt Georg Ludwigs (1660 – 1727), Kurfürst von Braunschweig-Lüneburg, in Hannover tätig und stand dann von 1715 bis zu seinem Tode 1726 in Diensten des Landgrafen Ernst-Ludwig von Hessen-Darmstadt. Von diesen beiden Hauptstationen ausgehend, führte er auch Aufträge auswärtiger Auftraggeber aus, unter anderem für den Landgrafen von Hessen-Kassel und den Kurfürsten Karl Philipp von der Pfalz. So weit der Radius seines Wirkens gespannt war, so vielfältig waren seine Aufgaben und Arbeiten sowohl in der Ingenieurskunst, als Stadtplaner, als auch als Architekt und Baumeister von Residenzschlössern, Jagdschlössern, öffentlichen Gebäuden, Bürgerhäusern und Kirchen. Er regulierte den Rhein und entwarf prachtvolle Gärten. Seine Entwürfe für die Schlösser Weißenstein (später Kassel-Wilhelmshöhe), Mannheim und Darmstadt gehören zu den repräsentativen Schlossbauprojekten der Epoche.

Die Planung eines »Maison de campagne«

Als 1722 Johann Hieronymus von Holzhausen zum Jüngeren Bürger-
meister gewählt wird, erhält der Baumeister Louis Remy de la Fosse
den Auftrag zur Planung eines Neubaus auf der Oed und im gleichen
Jahr übergibt dieser dem »Baron de Holzhausen« eine Serie von zehn
Blättern. Es sind sorgfältig ausgeführte Risse. Sie sind enthalten in einer
Mappe mit dem handschriftlichen Umschlagtitel: »Plans de la maison
de campagne pour Monsieur le Baron de Holzhausen, rebâtie sur des
vieux fondements selon les desseins du Sieur de La Fosse, architecte.
1722«[14] (Abb. 14). Diese Mappenaufschrift legt die Vermutung nahe,
dass der der Tradition verpflichtete Bauherr vorgab, den Neubau
auf den Fundamenten der mittelalterlichen Wasserburg seiner Vor-
fahren zu errichten. Verschiedentlich wurde vermutet, dass er das alte
Gebäude bis auf die Grundmauern abtragen ließ. Die sich nach oben
hin verjüngenden Außenwände der Nordseite sprechen eine andere
Sprache: Das hier stärker aufstrebende Mauerwerk als an der Süd-
seite des Gebäudes kann zurückgeführt werden auf dessen Schutz-

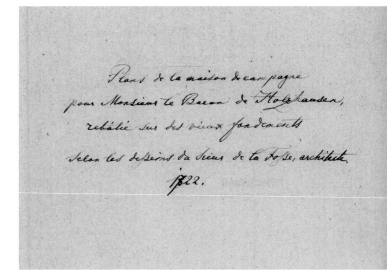

14. Eigenhändige Widmung von Louis Remy de la Fosse

funktion gegenüber drohenden Angriffen von Norden. Somit liegt die Annahme nahe, dass es schon vor dem Wiederaufbau von 1571 existierte, vermutlich sogar schon vor 1552, als der Vorgängerbau noch als mittelalterliches wehrhaftes Turmhaus eine wichtige Funktion im Verteidigungssystem der Stadt hatte.

Die Grundfläche des Fundaments bzw. des Kellergeschosses, das Gelände und seine Insellage und der erforderliche Raumbedarf entsprechend der Bewohnerzahl, die nur durch die entsprechende Geschosszahl zu erreichen war, waren somit entwurfsbestimmende Faktoren.

Die Pläne von 1722

Die komplett erhaltenen originalen Entwürfe sind bis auf kleine, unbedeutende Unstimmigkeiten – Verzeichnungen und Korrekturen – exakt ausgearbeitete Grund- und Aufrisse, Quer- und Längsschnitte, die von de la Fosse bis ins Detail selbst durchgezeichnet sind. Obwohl sie nur wenige Details der Innenraumgestaltung und der Außenansicht zeigen, sind es anschauliche und durch angedeuteten Schattenwurf plastisch gestaltete Präsentationszeichnungen, die als sogenannte ›Appetitrisse‹ dem Auftraggeber ein attraktives Bild von dem geplanten repräsentativen Wohnhaus vermittelten. In alle Grundrisse und in Schnitt Fig. 7.e. wurde ein Maßstab gezeichnet.

Auf allen zehn Plänen sind die einzelnen Bauteile und Räume mit der Feder gezeichnet und mit graugrüner Farbe laviert, zum Teil perspektivisch und schattiert dargestellt und in französischer Sprache beschriftet.

Nur zwei Pläne (Fig. 1. und Fig. 7.e) hat de la Fosse mit »D.L.F.« signiert. Die nicht signierten Pläne sind im gleichen Stil ausgeführt, sodass kein Zweifel daran besteht, dass alle Pläne von de la Fosse stammen. Auch ein Schrift- und Stilvergleich mit dem Umschlagtitel, anderen schriftlichen Aufzeichnungen und Entwürfen Louis Remy de la Fosses bestätigt die Eigenhändigkeit der Pläne.

In allen Aufrissen, Quer- bzw. Längsschnitten ist der das Gebäude umgebende *»fossé«* – Graben – zeichnerisch angedeutet.

Grundrisse – Aufrisse – Querschnitte

Fig. 1.: ohne Bezeichnung – Untergeschoss (Abb. 15)

Dieser Plan ist eigenhändig signiert mit »D.L.F«. Im Unter- oder See-
geschoss, das leicht oberhalb des Wasserspiegels liegt, sind – wie in
dieser Zeit in repräsentativen Gebäuden üblich – die Wirtschafts-
räume untergebracht. Aufgrund der zahlreichen Fenster, vor denen
Gitter vorgesehen waren, sind alle Räume gut belichtet gewesen.
Der als Küche dienende größte Raum wird von de la Fosse detailliert
durchgezeichnet, ebenso die Konstruktion des Kellergewölbes: die
flache Längstonne, in welche die Stichkappen der Fensternischen
einschneiden. In der Südwestecke vor den Fenstern war ein Herd
mit vier Kochstellen vorgesehen. Der Abfluss des vor dem nord-
westlichen Fenster stehenden gemauerten Spültisches wie auch
die Abflüsse der Nordseite erfolgten nach außen in den Weiher.
Neben der Küche sind auch die anderen Räume des Unter-
geschosses, die Speisekammer *(garde mangé),* der sich hinter der
Treppe befindliche Kohlenkeller *(troux au charbon),* ein weiterer als
›cave‹ bezeichneter Raum und der Treppenhausraum überwölbt.
Auffallend sind an der Nordwand des Untergeschosses die wohl aus

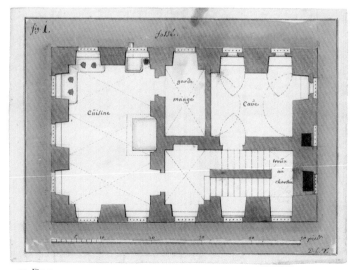

15. Fig. 1

optischen Gründen vorgesehenen Scheinfenster, die sich jeweils vor den Fallrohrschächten des Aborts befinden. Die Schächte sind wie in den oberen Geschossen als dunkel angelegte Rechtecke bzw. Kreise eingezeichnet.

Fig. 2.ᶜ: Plan du Rez de Chaussée (Abb. 16)

Über die Diele mit quer gelegter Treppe (*vestibulle et Escallier*) sind die beiden ›*chambres pour la Medecine*‹ erreichbar. Der Zusatz »*pour la Medecine*« könnte ein Hinweis auf die spätere Nutzung durch einen Alchemisten sein. Anhaltspunkte dafür, dass der Hausherr selbst den Raum als medizinisches, chemisches oder pharmazeutisches Labor nutzte, gibt es jedenfalls nicht.

Diese beiden Zimmer sind ebenso beheizbar wie der Raum für Hausangestellte (*Pöelle des Domestiques*). Das Bett im Zimmer für eine Haushälterin oder Wirtschafterin (*Chambre pour la Menager*) ist, wie auch die insgesamt neun Betten in den übrigen Schlafräumen, grün laviert und hier wie auch in den anderen Plänen mit »*lit*« beschriftet. Jeweils zwei Räume sind zu einer Suite zusammengefasst, wobei der hintere nur durch den davorliegenden erreichbar ist, also keinen eigenen Zugang vom Treppenhaus aus hat.

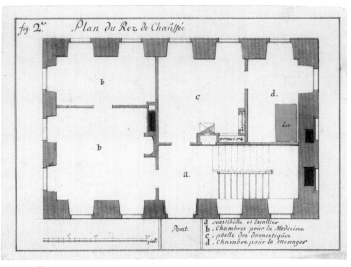

16. Fig. 2ᶜ

Fig.3.ᶜ: Plan du bel Étage (Abb. 17)

Der Grundriss der Beletage ist mit dem des Erdgeschosses bis auf die fehlende Zwischenwand im ›Salle‹ identisch. Der Saal mit einem offenen Kamin erstreckt sich über die gesamte südliche Gebäudebreite und ist der größte Raum des Gebäudes. Neben ihm sind nur noch zwei Räume vorgesehen. In dem hinteren der beiden Schlafzimmer (*cabinet avec lit et comodité*) ist in der Mauernische der Nordwand ein Abort, Sitz und Fallrohr sind eingezeichnet.

Hinter dem Treppenabsatz (Flur) und der dahinterliegenden Treppe *(pallier et Escallier)* befindet sich in der Nordwand ein Schacht, der mit der schwer lesbaren Bezeichnung *»chause d'aisance«* beschriftet ist. Hierbei handelt es sich vermutlich um den Schacht für die Nachtgeschirrentsorgung, der auch in den Plänen Fig. 4 und Fig. 7 eingezeichnet ist. Aus symmetrischen Gründen befindet sich dahinter ein Scheinfenster.

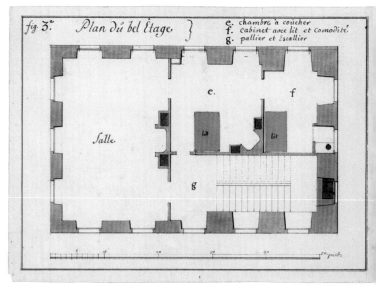

17. Fig. 3ᶜ

Fig 4.ᵉ: Plan du 3e. ou dernier Etage (Abb. 18)

Die Grundrisseinteilung des zweiten Obergeschosses ist wiederum mit der des Erdgeschosses identisch. Neben einer beheizbaren Stube *(pöelle)*, sind zwei Schlafzimmer *(chambres à coucher)* und eine Kammer *(cabinet)* vorgesehen.

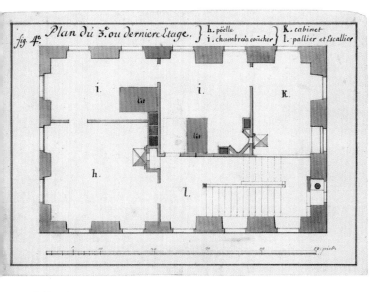

18. Fig. 4ᵉ

Fig.5.ᵉ mit Tektur: Plan des poutres au dessus de la Corniche qui doi-vent porter le toit (Abb. 19/20)

Dieser Plan besteht aus zwei Blättern, die zwei verschiedene Ebenen darstellen, das heißt, auf einem Grundriss ist jeweils ein weiterer Grundriss auf anderer Ebene montiert. Das obere Blatt stellt die Deckenbalken über dem zweiten Obergeschoss und durch den Aus-schnitt den Blick auf die zu ihm führende Treppe dar. Das untere Blatt zeigt den Ausbau des Dachgeschosses. Das Geschoss ist aufgeteilt in vier Räume (*Chambres sous le toit*), vermutlich Schlafkammern für vier der insgesamt sechs Kinder der Familie.

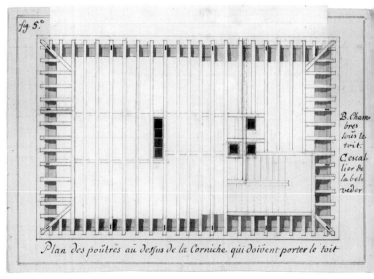

19. Fig. 5ᵉ

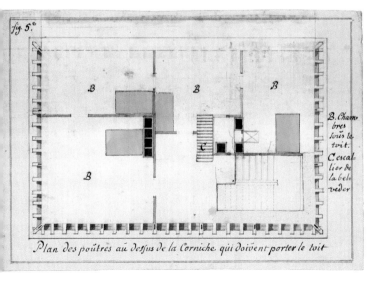

fig. 5.ᵉ

B. Chambres sous le toit.

C. escallier de la belveder

Plan des poûtres au deßus de la Corniche. qui doivent porter le toit

20. Fig. 5ᵉ

Fig.6.ᵉ: Plan de la Charpente du toit jusque au planché de la bel=veder (Abb. 21)

Aufgrund der baulichen Symmetrie kann in dem ›Plan des Gebälks bis zum Fußboden des Belvederes‹, also dem Gebälk der Dachkonstruktion *(charpente)*, gleichzeitig die Dachdraufsicht dargestellt werden. So zeigt die linke Hälfte des kombinierten Grundrissplans den Blick senkrecht auf das Dachgebälk oder die lotgerechte Sicht auf den Dachstuhl – *Vue a plomb de la charpente du toit* – und den Grundriss des Belvederes (*A – Planché de la bel=veder*), die rechte Hälfte den Blick senkrecht auf das gedeckte Dach *(Vue a plomb du toit Étant Couvert)* und auf die symmetrisch angeordneten Walmgauben – von de la Fosse in Fig. 7ᵉ als ›lucarnes‹ bezeichnet -, wobei jeweils eine Walmgaube an den Schmalseiten und jeweils drei an den Längsseiten skizziert sind. Ebenso sind zweimal vier angeordnete Kaminabzüge zu sehen, wobei vermutlich einer um der Symmetrie willen blind war, wie man aufgrund der in den anderen Plänen – vor allem in Plan 8 – dargestellten Situation annehmen kann.

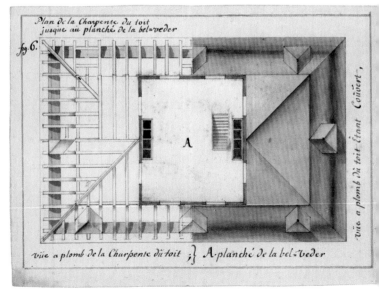

21. Fig. 6ᵉ

Fig. 7.ᵉ: Profile ou coupe en long prise aux Escalliers (Abb. 22)

Dieser Längsschnitt vermittelt einen anschaulichen Blick auf die Treppenanlage (*Escalliers*), die Geschosshöhen und -decken, teilweise auch auf die Ausgestaltung der Räume und die Balkenkonstruktionen des Daches. Seine Holzkonstruktion mit ihrem komplizierten Sprengewerk ist detailliert wiedergegeben und zeigt den kuppelförmigen Schwung des Daches mit seinen bombierten Mansarden. Gezeichnet ist – wie auch auf den anderen Aufrissen – der schräge Schnitt des

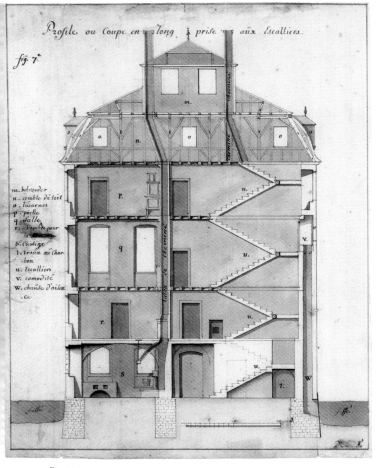

22. Fig. 7ᵉ

mittelalterlichen gemauerten Fundamentes. Der leicht geböschte Sockel erinnert an den burgähnlichen Vorgängerbau – wohl eine Verbeugung vor dem Genius Loci. Auch wird auf diesem Plan deutlich, dass der Wasserspiegel des umgebenden Weihers oder Grabens *(Fossé)* niedriger ist als der Fußboden des Untergeschosses.

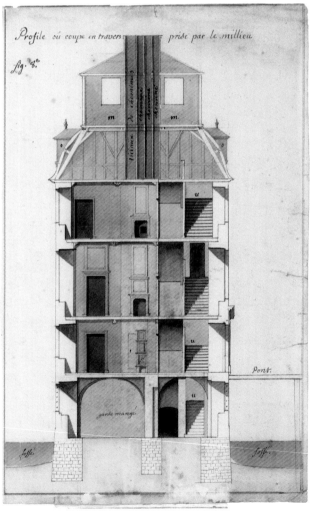

23. Fig. 8ᵉ

Fig 8.ᶜ mit Tektur: Profile ou coupe en travers prise par le milieu
(Abb. 23/24)

Diese beiden wiederum aufeinander montierten grün und braun
lavierten Federzeichnungen stellen einen Querschnitt mit einer
verschobenen Schnittfläche, das heißt durch zwei Ebenen, dar.

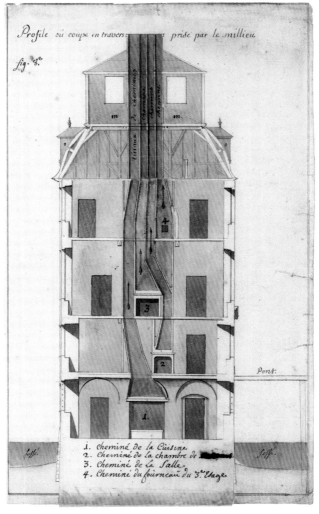

24. Fig. 8ᶜ

Sie zeigen von Süden die neben dem Treppenhaus übereinander-
liegenden Kaminzimmer bzw. den Schnitt durch die aufwendige Kon-
struktion des Kaminabzugssystems mit seinen Rauchfängen, den
trichterförmigen Verbindungen zwischen Feuerstelle und Schornstein,
und Schornsteinen oder Rauchabzugsrohren (tuiaux de cheminé). Ob
die planerische Sorgfalt, die auf diese aufwendige Kaminkonstruktion
verwendet wurde, mit der Nutzung durch den Alchemisten oder
mit der Feuchtigkeit des Wasserschlosses zusammenhängt, muss
Spekulation bleiben.

Es wird auch deutlich, wie minimalistisch die Baudekoration
eingesetzt ist: An innenarchitektonischen Ansätzen sind außer durch
einfache, umlaufende Stäbe gestaltete Türgewände, eine Supraporte
im Saal der Beletage und Kaminaufbauten mit Kaminspiegeln keine
weiteren Dekorationen vorgesehen.

Fig. 9.ᵉ: Êlevation de la façade du Coté de l'Entrée (Abb. 25)

Dieser Plan zeigt den Aufriss der Fassade an der Eingangsseite im Osten
des schlichten viergeschossigen Rechteckbaus mit Mansarddach. Wie
bereits in der detailliert gezeichneten Holzkonstruktion des Dach-
stuhls in Fig. 7.ᵉ und 8.ᵉ wird auch hier gezeigt, dass es sich um ein
konvex geschwungenes Mansarddach handelt, auf das ein rechteckiges
Belvedere mit Zeltdach aufsetzt.

Die Hauptfassade ist in fünf Achsen gegliedert. Die Fensterhöhe
ist im Erdgeschoss und im zweiten Obergeschoss gleich und gegen-
über der höheren Beletage entsprechend geringer, die Fensterbreite
überall identisch. Alle Fenster haben denselben schlichten Rahmen,
der nach außen mit einem schmalen, etwas erhöhten, glatten
Stäbchen eingefasst ist. Bis auf die Kellerfenster, die mit einem ganz
flachen Stichbogen überdeckt sind, haben alle anderen Fassaden-
fenster gerade Stürze und schmucklose Solbänke. Über den beiden
äußeren und der zentralen Fensterachse ist das hohe Mansarddach
mit drei Walmgauben gestaltet, die mit zierlichen Spitzen bekrönt
sind. Teilende Gesimse oder Wandstrukturierungen fehlen.
Das schlichte rechteckige Eingangsportal wird gerahmt durch einen
mehrfach gestaffelten Rundstab, der in einiger Höhe über der
Schwelle auf einem rechteckigen Sockel aufsetzt. Die Tür ist mit
einem geschlossenen Segmentbogen mit geradem Sturz überdacht
und durch einen gestaffelten Rundstab gefasst. Diese spätbarocke

Verdachung hat nicht nur eine dekorative Funktion, sondern dient auch zum Schutz gegen die Witterung. Vorgesehen ist die Dekoration der Supraporte – augenscheinlich durch eine Kartusche.

Die Holzkonstruktion der auf das Haus zulaufenden Brücke ist im Querschnitt markiert. Sie liegt auf der Hausmauer auf und ist vermutlich mit Holzpfählen im Grabengrund verankert. Ihr Aussehen selbst ist auf keinem Plan dargestellt.

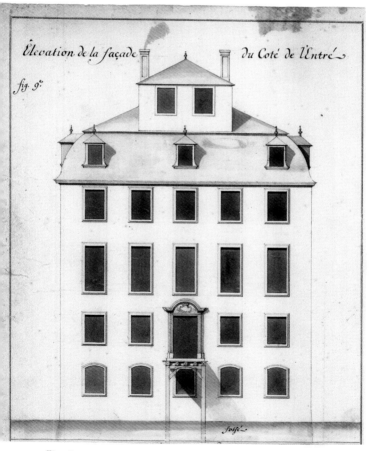

25. Fig. 9ᶜ

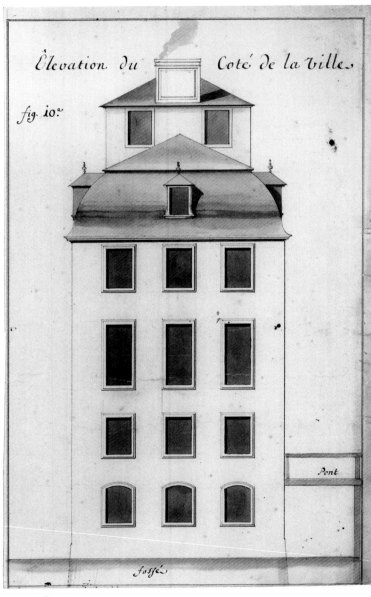

26. Fig. 10ᵉ

Fig. 10.ᵉ: Êlevation du Coté de la ville (Abb.26)

Dieser Aufriss zeigt das Gebäude von der Stadtseite her – also von Süden. Die Fassade ist dreiachsig. Die in Superposition übereinanderliegenden Fenster des Kellergeschosses und der jeweiligen drei darüberliegenden Geschosse weisen die gleiche Gestaltung und Maße auf wie auf der fünfachsigen Eingangsseite (Fig. 9.ᵉ). Über der Walmgaube mit am Fuß leicht geschwungen auslaufendem Rahmen sind symmetrisch rechts und links davon im Belvedere zwei rechteckige Fenster mit unverziertem Gewände gesetzt. Auf dem Zeltdach des Belvederes erscheint mittig der mächtige Schornstein, der die vier Kaminzüge des südlichen Gebäudeteils zusammenfasst.

Die Architektur

Im Œuvre Louis Remy de la Fosses nimmt das Maison de campagne auf der Oede – unprätentiös als Rechteckbau gestaltet – eine Sonderstellung ein. Es wird deutlich, dass sich de la Fosse auf die unterschiedlichsten Bauaufgaben und Auftraggeber einstellen konnte. Trotz der seine Gestaltungsvorstellungen einschränkenden Determinanten gelang es ihm, ein funktional und ästhetisch überzeugendes Bauwerk zu entwerfen, das den Ansprüchen des Bauherren gerecht wurde. Vergleicht man das Holzhausenschlösschen mit anderen von ihm geschaffenen Bauwerken, muss man feststellen, dass es in seiner Strenge und Reduktion des Baukörpers, seiner Silhouette und der Schmucklosigkeit der Fassade singulär ist.

Den Baubeginn des ›Maison de campagne‹ auf der Oede im Jahr 1727 hat Louis Rémy de la Fosse nicht mehr erlebt. Er starb bereits im September 1726. Gründe für den späten Baubeginn vier Jahre nach der Vorlage der Pläne sind nicht belegt, liegen aber vermutlich in der prekären finanziellen Situation der Familie.

Vergleicht man nun die vorliegenden Risse mit dem 1729 vollendeten und bis heute erhaltenen Gebäude, für den sich die Bezeichnung ›Holzhausenschlösschen‹ eingebürgert hat, lassen sich nur unwesentliche Abweichungen feststellen. Es fällt auf, dass das auf den Plänen konvex geschwungene Mansarddach – zur Bauzeit eine von Louis Remy de la Fosse in Frankfurt eingeführte Innovation – heute konkav geschwungen und schiefergedeckt ist. Die Walmgauben über den beiden äußeren und der zentralen Fenster-

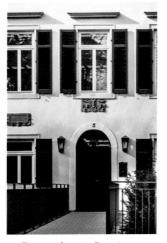
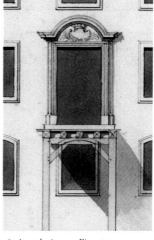

27. Eingang, heutige Situation 28. Ausschnitt aus Fig. 9ᶜ

achse an der Ost- und Westseite des Gebäudes sind verschoben
und befinden sich heute über den drei mittleren Achsen, an der
Nord- und Südfront hingegen nehmen sie die gleiche Position ein
wie in den Plänen. Zu welcher Zeit die Veränderung der Dachform
gegenüber den Planungen von 1722 erfolgte, ist nicht belegbar.
Schon auf den Fotografien aus der Zeit um 1910 und 1932 (s.
Abb. 54 und 55) ist sie zu erkennen und entsprechend wurde sie
nach dem Zweiten Weltkrieg wiederhergestellt, nachdem das Dach
abgebrannt war. Ob auch das noch von Jung/Hülsen beschriebene,
aber heute nicht mehr sichtbare »von dem unteren Vorsprung
des Mansarddaches etwas verdeckte bescheidene Kranzgesims, [...]
[das] hauptsächlich durch einen zierlichen Zahnschnitt [wirkte],«[15]
schon vorgesehen war, ist aus den Plänen nicht zu ersehen, aber
aufgrund des abgestuft erscheinenden Überganges vom Dach zur
Fassade zu vermuten. Wie das Dach des Neubaus gedeckt war, ist
nicht bekannt, vermutlich aber wie heute mit Schiefer. Das zur Bau-
zeit nicht ungewöhnliche ›Belvederchen‹ auf dem Mansarddach
erlaubte einen weiten Ausblick bis zum Taunus und zur Stadt. Es war
in Frankfurt auf zeitgleichen repräsentativeren Bauwerken beliebt
und bestand, wie auch die Grundrisse bestätigen, aus einem Zimmer.
Auf den Plänen ist es deutlich rechteckig, heute indes annähernd
quadratisch und hat die Maße 4,25 m × 4,50 m.

Die noch auf den Plänen dargestellte Situation der in zweimal vier Blöcken zusammengefassten, sehr wuchtig wirkenden Schornsteine auf der Nord- und Südseite des Belvederes wurde mit Änderung der Beheizung des Gebäudes wesentlich unauffälliger. Ob die insgesamt 78 Fenster, sogenannte Galgenfenster, schon vom Baumeister mit zwei gleichbreiten Flügeln und einem rechteckigen, ungeteiltem Oberlicht vorgesehen waren, ist nicht mit Bestimmtheit zu sagen, da in den Plänen keine Unterteilungen eingezeichnet sind.

Statt der schlichten, rundbogigen Eingangstür, die sich heute im Gebäude befindet und die die gleiche Form hat wie jene auf dem Ölgemälde, ist in dem Entwurf eine rechteckige Türe mit bogenförmiger, an den Seiten gradlinig auslaufender barocker Verdachung und geradem Sturz eingezeichnet. Die von de la Fosse geplante Türe kam nicht zur Ausführung (Abb. 27 und 28). Es kann daher angenommen werden, dass das heutige Türgewände dasjenige des älteren Baues von 1571 ist. Vermutlich plante der Baumeister, es nicht wiederzuverwenden, da es sich wegen der Rundbogenform stilistisch weniger gut in die Fassadenplanung des Neubaus einfügte. Dass das rundbogige Türgewände dann schließlich 1727 doch eingebaut wurde, bestätigte der Landeskonservator von Hessen in Frankfurt am Main in seinem Besichtigungsbericht vom 1. August 1952. Gleichzeitig vermutete er, dass die Tür selbst und das schmiedeeiserne Oberlichtgitter aus der Zeit um 1790/1800 stammten.

Während die Pläne von Louis Remy de la Fosse die reine Fassade ohne Bauschmuck zeigen, befinden sich heute hier drei Tafeln aus rotem Sandstein, eine Wappen- und zwei weitere Gedenktafeln mit Inschriften. Zwei Tafeln sind Spolien aus dem Vorgängerbau. Die erste Inschriftentafel (Abb. 29), die sich links der Eingangstür oberhalb des linken Erdgeschossfensters befindet, nimmt – wie schon erwähnt – Bezug auf die Familiengeschichte und die baulichen Veränderungen durch Justinians Sohn Achilles, der sie 1571 zur Erinnerung an die Verwüstungen des Hofgutes am 18. Juli 1552 an dem von ihm neu errichteten Gebäude anbringen ließ. Die Stelle, an der diese Tafel in die Fassade eingefügt war, lässt sich auf den Ölgemälden nicht genau erkennen, möglich wäre rechts oder links der Eingangstüre. Jung/ Hülsen hingegen deuteten die auf dem Gemälde zu beiden Seiten des Türrundbogens erscheinenden rechteckigen Felder als kleine Fensteröffnungen mit Holzläden.[16]

Über dem Rundbogen, unmittelbar unter der Solbank des mittleren Fensters, wurde eine Tafel mit dem Wappen der Holzhausen und Helmzier eingemauert. Sie ist mit Festons, Roll- und Beschlagwerk reich verziert und trägt die Inschrift »Achilles von Holzhausen 1571« (Abb. 30). Auch auf einem der Ölgemälde (s. Abb. 8) ist der Wappenstein über der rundbogigen Eingangstüre dargestellt.

Eine weitere Tafel – eine Erinnerung an den Beginn des Neubaus – wurde dann symmetrisch zu der Tafel von 1571 rechts des Eingangs angebracht. Sie ist in ihrem ornamentalen Schmuck der älteren motivisch und in gleicher Größe nachgebildet (Abb. 31). Zu lesen ist:

<div align="center">

d. o. m. s.

antIqVlhVlVs praeDll

post fata

qVae anterlor Lapls tlbl

eXhlbet

feLIX renoVatIon peragItVr

a

Ioanne hIeronyMo ab hoLzhaVsen

sVae gentls senlore

</div>

Addiert man die durch Großbuchstaben hervorgehobenen Zahlen dieses Chronogramms, so ergibt sich die Jahreszahl des Neubaus: 1727. Die Ornamentik der Inschriftentafeln ist typisch für die deutsche Renaissance: Auf spätgotische und antikisierende Formen wurde verzichtet zugunsten einer schlichten Ornamentik mit naiv naturalistisch dargestellten Kartuschen mit pflanzlichen Elementen, Roll- und Beschlagwerk.

Anstelle der ehemaligen, auf den Ölgemälden dargestellten, auf drei gemauerten Pfeilern gesetzten hölzernen Brücke und Zugbrücke führt jetzt eine massive, auf drei Rundbogen ruhende Brücke mit einer Länge von ca. 15 und einer Bogenbreite von ca. drei Metern zum Hauseingang. Dass mit dem Neubau die ursprünglich mittelalterliche hölzerne Brücke ersetzt wurde, belegen Baurechnungen, aus denen hervorgeht, dass im Jahre 1726 für drei steinerne Brücken Kosten in Höhe von 285 fl 38 kr entstanden. Diese Aussage lässt den Schluss zu, dass auch noch zur Zeit des Neubaus die Insellage der Wirtschaftsgebäude vergleichbar war mit der nach 1571. Wie

29. bis 31. Die Inschriftentafeln über dem Eingang

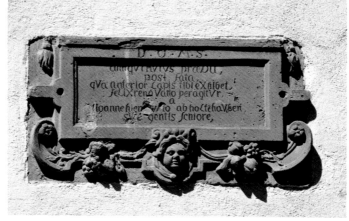

D. O. M. S.

aeternitivs praemia,
post fata
qva anterior Capis tibi exhibet,
felix rena vatio peragitur
a
Hoanne hieron: filio ab holtehaVsen
svae gentis seniore,

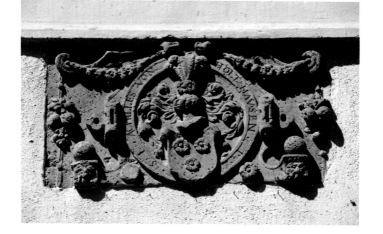

S. ACHILLES VON HOLTZHAVSEN E.

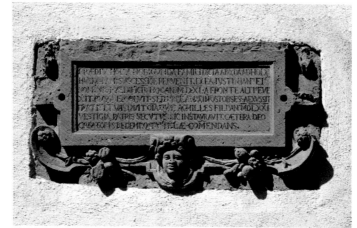

PRAEDIV HOC A HOESGOR DA FAMILI DICTA AD QVAM HOLT
HVSII A IESVCCESSIOE PERVENIT EX EA JVSTINIAN ET
IOHENISR ZELIFICIV HOC AN M D LXI A FRONTE ALT I EVE
XIT PAV EXCOLVIT SED VLTRA RIPROSTOBSES AEMISIT
TOTTI ET VASTAVIT OIA PVE ACHILLES FILI AN M D LXXI
VESTIGIA PATRIS SECVTVS HIC INSTAVRAVIT CÆTERA DEO
CREATORIS FIDEIIROSTV TELÆ COMENDANS.

der Zugang vom Baumeister vorgesehen war, wird nicht klar. In den Plänen ist nur der Brückenansatz ans Haus skizziert; ihr geplantes Aussehen ist jedoch nicht ablesbar.

Innenausbau und Ausstattung

Ob die Innengestaltung entsprechend den Plänen von 1722 umgesetzt wurde oder ob bereits bei ihrer Realisierung Veränderungen vorgenommen wurden, lässt sich nicht mehr feststellen. Es ist aber unwahrscheinlich.

Die erst im Laufe der darauf folgenden Jahre bis heute durchgeführten Umbauten betrafen ausschließlich die Raumaufteilung und ergaben sich aufgrund der geänderten Anforderungen und der technischen Entwicklungen. Noch Grundrisse des Hochbauamtes von 1920 zeigen im Wesentlichen übereinstimmende Raumpläne mit denen von de la Fosse. Auch der Einbau von Toiletten erfolgte jeweils an gleicher Stelle. Zusätzlich wurde im zweiten Obergeschoss ein Bad installiert.

Nur sehr wenige Anhaltspunkte geben Auskunft über die Innenausstattung. Die Pläne de la Fosses zeigen lediglich die bauseitige Ausstattung mit schlichten Kaminaufbauten, Kaminspiegeln und Supraporten. Jung und Hülsen berichten 1914, dass von der ursprünglichen Ausstattung »nur die schöne Eingangsthüre im Louis XVI. Stile, dann an der Decke des kleinen Treppenvorplatzes im ersten Obergeschoss ein einfacher achtstrahliger Stern in Stuckleisten noch erhalten« sei.[17] Des Weiteren nennen sie einen noch erhaltenen Kaminspiegel vom Beginn des 19. Jahrhunderts im Salon der Beletage und in dem kleinen Zimmer des zweiten Obergeschosses einen Kaminspiegel aus der Mitte des gleichen Jahrhunderts.

1949 berichtet der Landeskonservator, der auch von der ursprünglichen Raumaufteilung ausgeht, von Deckengesimsen, einer im Erdgeschoss teilweise noch vorhandenen niedrigen Wandvertäfelung aus dem 18. Jahrhundert und alten Stuckdecken, die nur noch in zwei Räumen erhalten sind, ebenfalls von einem achtzackigen Stern im Vorplatz des ersten Obergeschosses und einem Kranz im südöstlichen Eckzimmer des zweiten Obergeschosses. Aufgrund der insgesamt zu beobachtenden Zurückhaltung de la Fosses gegenüber Innenraumgestaltungen mit Wand- und Deckenschmuck während der Darmstädter Zeit ist zu vermuten, dass er auch hier keine

weiteren Stuckaturen vorgesehen hatte, zumal »in protestantischen Landstrichen Stuck Luxus war […]«.[18]

Es gibt nur zwei spätere, wenig aussagekräftige Innenansichten: ein Aquarell von Reiffenstein aus dem Jahr 1848 zeigt den Blick in die sehr enge, schmucklose Bibliothek, die vermutlich in einem der im Plan Fig. 4 nicht näher bezeichneten beheizbaren Räume (k oder h) untergebracht war. Eine Radierung (Mezzotinto) von 1907 zeigt die ›Bohnengesellschaft‹, ein Gruppenporträt mit vierzehn Herren. Sie erlaubt einen Blick vermutlich in den Salon mit Kamin und Durchgangsbogen (s. Abb. 42).

Insgesamt ist aufgrund der spärlich überlieferten Quellen, der abzuleitenden Sparsamkeit des Bauherrn und seiner geplanten Nutzung durch eine achtköpfige Familie davon auszugehen, dass auch die Innenausstattung nicht sehr prunkvoll gestaltet war und somit in ihrer Schlichtheit dem Äußeren entsprach. Auch über Renovierungen hinausgehende Veränderungen, bedingt durch die unterschiedlichen Nutzungen bis zum Auszug des letzten Eigentümers der Familie von Holzhausen im Jahre 1911 wissen wir nichts.

Die Aufzeichnungen über den Nachlass des letzten Eigentümers Adolph von Holzhausen geben nur wenige konkrete Hinweise über die Ausstattung des Holzhausenschlösschens in dieser Zeit. Lediglich eine im Museum für angewandte Kunst vorhandene Aufstellung der »Leihgaben des Barons Adolf von Holzhausen« nennt einige Gegenstände, die zum Inventar gehört haben. In vier Listen sind die überkommenen Textilien, Gläser, Fayencen, das Steinzeug und Porzellane aus Höchst, Meißen, Frankenthal und Wien verzeichnet. Über den Verbleib der Möbel ist nichts bekannt. Einer Verfügung des Magistrats der Stadt Frankfurt vom 19. September 1951 ist zu entnehmen, dass während das Holzhausenschlösschen in dem von 1948 bis 1951 von der amerikanischen Besatzungsmacht abgeriegelten Sperrgebiet stand, »die gesamte wertvolle Inneneinrichtung abtransportiert [worden] war.«[19] wohin, wird nicht berichtet.

Nutzungen

Die hohen Baukosten, die den Erbauer Johann Hieronymus von Holzhausen und seine Erben sehr belastet haben, können aus den Aufzeichnungen und Verträgen des Holzhausen-Archivs rekonstruiert

werden. Allein für das in den Jahren 1726/27 – 1729 erbaute Wasser-
schlösschen mit der Brücke beliefen sich die Kosten auf 4995 fl 19 kr.
Zusätzlich wurden weitere 1323 fl 25 kr in den Jahren 1731/32 für den
Neubau des Hofhauses, des Wohngebäudes für einen »Hofmann«,
den Verwalter oder Pächter, aufgewendet. Sein Sohn Justinian ver-
baute 1739 bis 1744 für die Unterkünfte der Bediensteten, die neue
Scheuer, Stall, Kutschenremise und Keller weitere 2790 fl 16 kr, sodass
insgesamt rund 9109 Gulden für den Gesamtkomplex in den Jahren
1726 bis 1744 verbaut wurden.[20]

Doch belasteten nicht nur die Baukosten. So hatte in dieser Zeit
der schon erwähnte Baron Johann Christian Creutz von Würth, der
auch die Darmstädter und Homburger Landgrafen hinters Licht
führte, die Familie Holzhausen, insbesondere Johann Hieronymus
Bruder Justinian (1683 – 1752), fast in den Bankrott getrieben.[21]
Waren ursprünglich für den Baron die beiden im Plan Fig. 2.[e]
eingezeichneten Räume »Chambres pour la Medecine« vorgesehen?
Belegt ist, dass er 1715 in Frankfurt auftauchte und mehrere Jahre
mit Billigung der Geldgeber, denen er gewinnbringende Investitionen
versprochen hatte, auf der Oede alchemistische Experimente durch-
führte. So finanzierte der Hausherr die kostspieligen Laboratoriums-
einrichtungen für von Creutz und dessen aufwendigen Lebenswandel
in der Hoffnung auf hohe Renditen seines eingesetzten Kapitals, das
er selbst zum Teil aufgenommen hatte. Am Ende des Jahres 1730 ver-
zeichnete er in seinem Hauptbuch als Kredite an von Creutz eine
Summe von 32193 fl 54 kr, von denen bei Creutz' Tod 1732 noch
über 2000 fl nicht zurückgezahlt waren. Insgesamt war Justinian selbst
bei 32 Gläubigern mit 110 200 Gulden verschuldet.[22]

In seinem Todesjahr schrieb der Erbauer des Wasserschlösschens
unter anderem:»Nachdem ich Johann Hieronymus von Holzhausen
durch Gottes Gnaden über die sechzig Jahre erlangt habe und nicht
wissen kann, wie bald sich mein Sterbestündlein möchte herbei nahen,
indem [ich] spüre, daß die Kräfte nach und nach abnehmen, so habe
ich mich entschlossen, meinem lieben Sohn Justinian bei meinem
Leben noch die Familien-Rechnung … zu übergeben. Weilen nun
befunden [wird], daß [ich] wohl ein paar Tausend Gulden ohne das
Korn schuldig geblieben [bin], so wird auch dabei zu considerieren
sein, auch mein vielgeliebter Bruder Justinian wohl wissend [sein], daß
[ich] die Oede wegen Baufälligkeit ganz neu [habe] aufbauen müssen,

zudem kurz darauf des Hofmannes Haus auch aus Baufälligkeit, indem ein starker Wind es leichtlich [hätte] über den Haufen werfen können, also auch von Grund auf wieder aufgebaut und vergrößert. Weiter haben mich meine Kinder auf Universitäten und Reisen viel gekostet, besonders wie [ich] meine 3 ältesten Söhne nebst einem Hofmeister nach Frankreich geschickt [habe]. Von dem Meinigen [habe ich] es aber unmöglich bestreiten können. Also habe [ich] nolens volens diesen Vorrat – das Familien-Vermögen – angreifen müssen und zweifle keineswegs, daß von jemand [mir] einiger Disput in den Weg gelegt werden ...«[23] (Abb. 32/33).

Der Rückgriff auf das Familienvermögen belastete den Bauherrn so sehr, dass er sich verpflichtet fühlte, die Ausgaben seinem Sohn Justinian (1710 – 1776) und seinem Bruder gegenüber zu begründen und zu rechtfertigten.

Doch ist durch den Neubau und die Instandsetzungen, Umgestaltungen und Erweiterungen der Hofanlage ein ansehnliches Anwesen vor den Toren der Stadt entstanden: ein repräsentativer Wohnsitz mit lukrativen landwirtschaftlich genutzten Ländereien, die nachweislich von 1737 bis 1748 zur Bewirtschaftung verpachtet wurden. Auch das Wasserschlösschen wurde in der Folgezeit mehrfach vermietet. Allerdings musste ein großer Teil der vereinbarten Miete aufgewendet werden, um das Wohnhaus angemessen auszustatten.

Zunächst residierte der Generalpostmeister des Reiches, Fürst Alexander Ferdinand von Thurn und Taxis während der Sommermonate von 1743 bis 1747 für jährlich 750 fl in dem herrschaftlich hergerichteten Schlösschen, obwohl Robert de Cotte bereits in den Jahren 1729 – 1737 für ihn ein repräsentatives Stadtpalais erbaut hatte. 1757 bis 1759 bewohnte ein Graf de Loerme die Oede und im Jahre 1790, während der Krönung Leopolds II., der päpstliche Nuntius Graf Caprara.

Seit wann die Familie wieder selbst das Anwesen als Sommersitz oder als ständigen Wohnsitz nutzte, ist nicht exakt zu rekonstruieren. Betrachtet man die Laufzeit des letzten Mietvertrages, so liegt die Vermutung nahe, dass die Familie von Holzhausen ihr Schlösschen erst nach 1790 bezog und es als dauerhaften Wohnsitz selbst nutzte.

J. N. J.

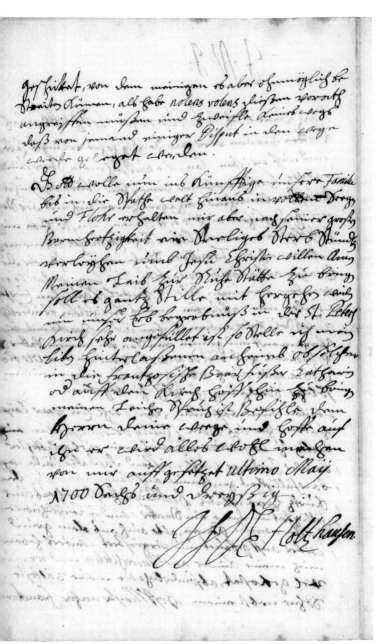

33. Vermächtnis des Johann Hieronymus von Holzhausen, verso

DAS HOLZHAUSEN-
SCHLÖSSCHEN ALS VORBILD

Der Neubau des Holzhausenschlösschens entstand in einer Zeit wachsender Naturverbundenheit. Vor allem aber suchte man Rückzugsmöglichkeiten aus der Enge und Hitze der Stadt in eine angenehmere Umgebung. Das Umland war sicherer geworden, sodass ein zeitweiliges Leben außerhalb der schützenden Mauern unproblematisch geworden war. Es begann eine Periode des Um- und Ausbaus mittelalterlicher Höfe in der Landmark; Hofgüter in der Nähe der Stadt wurden erworben und bewirtschaftet und zahlreiche bekannte Güter wechselten ihre Eigentümer. Ebenso kaufte man Gärten oder »Baumstücke« vor den Toren und baute Gartenhäuser. Zunächst waren es zu Beginn des 18. Jahrhunderts einfache quadratische Stein- oder Fachwerkhäuschen, die oftmals mit den Gartenmauern verbunden waren und vielfach nur zum Tagesaufenthalt dienten. Erst später, insbesondere ab der zweiten Hälfte des 18. Jahrhunderts, bauten vornehme Frankfurter Bürger und Patrizier große, teilweise fast palastartige Wohnhäuser als Land- und Sommerhäuser oder auch als ständige Wohnsitze. Zu ihnen gehörten oft abseits stehende Wirtschaftsgebäude. Als diese Garten- oder Landhäuser errichtet wurden, bestand bereits der für Johann Hieronymus von Holzhausen neu erbaute Landsitz mit seiner durch schlichte, klare Formen gekennzeichneten, dem Geist der nüchternen Handelsstadt und der Sachlichkeit des Auftraggebers entsprechenden Architektur und erbaut auf den Fundamenten des mittelalterlichen, befestigten Weiherhauses.

Es gab zu seiner Bauzeit in Frankfurt weder ein vergleichbares Gebäude noch entsprechende Gutsanlagen, sodass die Vermutung nahe liegt, dass es nach seiner Fertigstellung zum Vorbild für die Errichtung zahlreicher Landhäuser in Frankfurt wurde. Sie aber wurden erst in den folgenden Jahrzehnten gebaut, vielfach aufwendiger, ohne topografische Beschränkungen, nicht an Familientraditionen gebunden, aber zum Teil von ebenso bedeutenden, in französischer Bautradition stehenden Architekten.

So war das von Louis Remy de la Fosse entworfene und von Johann Hieronymus von Holzhausen vor den Toren Frankfurts erbaute ›Maison de campagne‹ zu seiner Zeit als Gebäudetypus eine Novität und ein Unikat und gab im Vorgriff auf spätere Entwicklungen

die Initialzündung zum Bau weiterer, dann allerdings zum Teil sehr viel prächtigerer Landhäuser außerhalb der engen Wohnbebauung Frankfurts. In seinem Stil, seinen Proportionen, seiner Lage und Einbindung in die Umgebung blieb es jedoch auch zukünftig einmalig.

Um 1750 beschreibt Johann Bernhard Müller die ›Landlust‹ der Frankfurter mit ihren sehenswerten, neu erbauten Gartenhäusern und Höfen:

»Unter den angenehmsten Ergetzlichkeiten der Menschen hat billig die Landlust den Vorzug. Reiche, welche ihre eigene Höfe, Meyereyen und Gärten haben, geniessen dieses Vergnügen mehr als andere; auch die, so in den grossen Städten wohnen, finden unter andern darinn ihre angenehmste Veränderung: Sie begeben sich zur Sommerszeit auf das Land, nehmen in ihren Lusthäusern und Gärten an der anmuthigen Jahreszeit Theil, und empfinden alda jene Sinnen- und gemüthserfreuliche Wonne, die sie in der Stadt vergebens suchen würden. Die vortrefflichsten und fruchtbarsten Gegenden um unsere Stadt haben derselben Einwohnern erwünschte Gelegenheit gegeben, sich dieser glücklichen Vortheile in so grossem Maaße bedienen zu können, so dass rings um dieselbe die herrlichsten Lusthöfe und Meyereyen, die angenehmsten Gärten und Lustgebäude in schönster Abwechslung anzutreffen sind, und diese unter jenen sich vortrefflich hervorzeigen.«[24] Und Faber beschreibt 1788 das Leben außerhalb der engen Stadtmauern, in dem er den Text von Müller übernimmt und ergänzt: »Die ansehnlichste[n Meyerhöfe und Landgüter] so den Frankfurter adelichen Geschlechtern gehören, sind die beyden Ketten=höfe, der Rulands=hof, die byde Holzhausische Höfe, der Stallburgische Hof, der Glauburgische Hof, der Kühhorns=hof, welche meistens sehr einträgliche Höfe sind und allesamt ihre eigene Ländereyen haben.«[25]

Die Holzhausensche Oede in landschaftlich schöner Lage mit ihrem außergewöhnlichen Herrenhaus galt als die schönste Besitzung in der Frankfurter Gemarkung. Wie es am Ende des 19. Jahrhunderts vor den Toren der Stadt aussah, schildert Reiffenstein in seinen »Jugenderinnerungen«:

»Die der Holzhausischen und Stalburgischen Oede zunächst gelegenen Eschersheimer Wiesen hatten bis zur Anlegung des neuen Friedhofes um das Jahr 1829 einen durchaus einsamen und abgeschlossenen Charakter. Es waren weite, saftige Rasenflächen, welche in allerüppigstem Grüne prangten und durch ihre unmittelbare Angrenzung an die zunächst der Stadt gelegenen Gärten wundervolle nahe Spaziergänge und Erholungsplätze darboten. Die Eschersheimer Landstraße, welche diese nach der Westseite hin begrenzten, hatte damals kaum noch ein Haus aufzuweisen, sondern ward durch lauter Gartenwände und lebendige Zäune begrenzt. Da wo sich der Grüneburgweg von derselben abbiegt, begannen dunkle, dichtstehende, schlanke und himmelhohe Rüstern die Straße einzuschließen, so daß [sie] das Aussehen einer ganz engen und schattigen [...] finsteren Allee erhielt, wie die in unseren Tagen noch teilweise erhaltene und nun leider auch dem Untergang geweihte sogenannte Seufzerallee zeigt, welche auf dem Oederwege rechts nach der Stalburger Oede führt. Überhaupt war das ein Hauptcharakter aller dieser Plätze, daß sie von hohen Rüstern eingeschlossen waren, was der ganzen Umgebung einen eigentümlichen ernsten Ausdruck verlieh. [...] Dazu kam noch eine prachtvolle Lindengruppe dicht hinter der Holzhausenschen Oede, die in ihrem Dunkel einen frischen mit einem steinernem Kranze eingefaßten Brunnen verbarg, der später leider ganz mit Erde überschüttet wurde, so daß seine Spur nicht mehr zu entdecken ist.«[26]

DAS BAUWERK IM GARTEN-ARCHITEKTONISCHEN KONTEXT

Wie schon ausgeführt, wurden auch in Frankfurt verstärkt durch das Bevölkerungswachstum die hygienischen Verhältnisse in den engen Straßen und Häusern der Stadt immer bedrängender und das neue Naturbewusstsein ließ die Bewohner die Enge, den Schmutz, Gestank und Lärm stärker empfinden. Man sehnte sich nach freier natürlicher Umgebung, suchte dem Mangel an Licht und Luft der Stadt zu entfliehen und errichtete sich ein Domizil in ebenso gesunder wie reizvoller Landschaft. Außerhalb der engen Stadtmauern gestaltete man Gärten, und mit der Errichtung von Landhäusern legte man auch gesteigerten Wert auf ihre Einbindung in eine ›kunstvolle‹ Gartenanlage. Haus und Garten- bzw. Parkanlage sollten als Einheit gesehen werden.

Auch für die Frankfurter bürgerliche Gesellschaft war der Garten ein sozialer Raum, »in dem die neu entdeckten Werte der Empfindsamkeit, der Naturnähe und auch der individuellen Entwicklung gelebt werden konnten. Die im Garten verbrachte Zeit wurde als die eigentlich gelebte Lebenszeit empfunden, die, frei von konventionellen Zwängen der städtischen Ordnung, eigene Lebensentwürfe erlaubte.«[27] Der Garten diente als Kommunikations- und Integrationsraum; hier wurden Beziehungen geknüpft und gepflegt und Feste gefeiert. In den 1790er Jahren, in der Natur und Gärten eine immer größere Rolle für die Stadtbevölkerung spielten, und nach einer langen Periode von Vermietungen, bezog – wie dargelegt – die Familie von Holzhausen selbst ihr Schlösschen und nutzte es als dauerhaften, von einem Park umgebenen Wohnsitz, inmitten einer landwirtschaftlich genutzten und noch weitgehend unbebauten Landschaft.

Auskunft über die Lage, die Größe und das Aussehen des gesamten Holzhausenschen Landbesitzes auf der Oede und den angrenzenden Gebieten nach dem barocken Neubau gibt das Stein- und Lagerbuch des Geometers und Münzrats Philipp Christian Bunsen (1729 – 1790). Im Jahr 1775 legte er nach sorgfältigen Geländevermessungen den »Aufriß derer sämtlichen zur Oedt gehörigen Gebäude, Blumen-Gemüs- und Kirsch Garten, dem

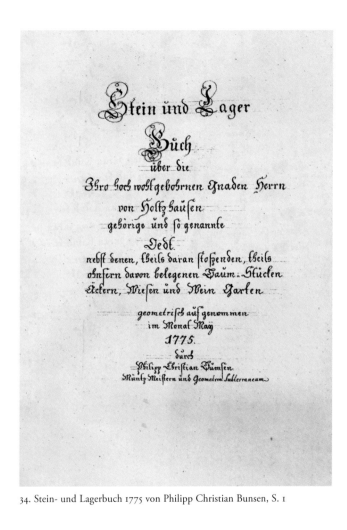

Stein und Lager Buch
über die
Ihro hoch wohlgebohrnen Gnaden Herrn
von Holtzhaußen
gehörige und so genannte
Oedt
nebst denen, theils daran stoßenden, theils
ohnfern davon belegenen Baum-Stücken
Äckern, Wiesen und Wein Garten

geometrisch aufgenommen
im Monat May
1775.
durch
Philipp Christian Bunsen
Müntz-Meistern und Geometra Subterraneum

34. Stein- und Lagerbuch 1775 von Philipp Christian Bunsen, S. 1

untern Brünchen, nebst Weyher. Hauß-Graben, Hof Rayth, und dem roth punctirten Stück, vom großen Baum-Stück, in gerader Linie am Eck des Kirsch Garten vorbey bis an das neue Baum Stück, welches nicht zur Oedt gehöret [und] das an des Hofmanns Hause belegene Gärtchen«[28] vor (Abb. 34–35). Lage und Grundriss von Weiher und Haus zeigen noch die gleiche Situation wie die Darstellungen und

[Handschriftlicher Text in deutscher Kurrentschrift:]

1) Aufriß derer sämtlichen zur Oedt gehörigen Gebäude, Blumen-
Gemüß- und Kirsch Garten, dem untern Gründen, nebst Weyher, Hauß-
Graben, Hof Raytß, und dem roth punctirten Stück, vom großen Baum-
Stück, in gerader Linie am Eck des Kirsch Garten vorbey bis an das neue
Baum Stück, welches nicht zur Oedt gehöret.

Triangul 1) fall		
... Superficial fall :	95.52	
... 2) ...	215.87.32	
... 3) ...	380.16	
... 4) ...	273.2.40	
... 5) ...	138.91.30	
... 6) ...	89.17.2	
Der Bogen 7) ...	3.80.70	
Triangul 8) ...	7.92.60	
	1803.79.74	oder

7 Morgen 2 Vtl. 3 Rutten 79 Ruth 74 Zoll u.
an fürßgem. decimal fall Maaß. Hier von fall ins besondere

2.71	Der Kirsch Garten	
111.2.44	Der Gemüß Garten	
48.19.88	Der Blumen Garten	
18.51.20	Ist an Sal Hof und Hauß belegene Gärtchen	
100.60.50	Ist zum größten Baum Stück gehörige Stück	
Summa 549.14.2		
654.65.72	Schwegen alß die Häuser, Hofraytß, Weyher Gräben und Wege an Superficial Ißfall	

Die Distanzen sind

von a bis d ...	6	—	—
von b bis c ...	31	8	4
von e bis f ...	10	5	6
von e bis g ...	34	3	6
von b bis i ...	22	—	—
von i bis k ...	15	8	—
von l bis l ...	20	4	0
von m bis n ...	10	5	—
von o bis p ...	6	7	4
von p bis q ...	8	4	6
von r bis s ...	—	9	0
von q bis t ...	3	5	5
von t bis u ...	2	6	4

35. Stein- und Lagerbuch 1775 von Philipp Christian Bunsen, S. 3

Karten von 1552 und wie sie später auch noch auf den Ölgemälden um 1700 erkennbar ist. Wenngleich der Weiher nunmehr verkürzt, das heißt ohne die in östliche Richtung weiterlaufenden Wassergräben dargestellt ist. Des Weiteren stellt Bunsen detailliert die Wirtschaftsgebäude im Osten dar. Das nördliche Gebäude mit Stall und Scheunen ist weitaus größer als das südliche, wohl das Wohnhaus

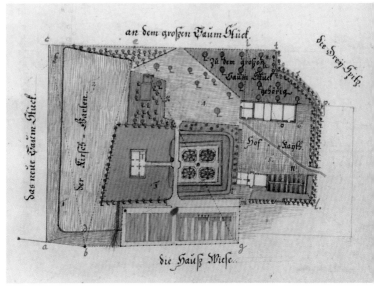

36. Stein- und Lagerbuch 1775 von Philipp Christian Bunsen, S. 4

des Hofpächters, an das sich östlich vermutlich sein Gemüsegarten anschließt. Im Osten wird die ›Hof Rayth‹ durch eine zum Teil vierreihige Allee abgeschlossen. Es liegt nahe, die die Hofreite durchziehende Diagonale als Hinweis auf ein öffentliches Wegerecht zu dem Brunnen nördlich des Weihers zu interpretieren, zumal auch auf dem Vermessungsplan des ›großen Baumstücks‹ ein Weg zum oben eingezeichneten Brunnen eingezeichnet ist. Östlich des Weihers ist ein kleines ›Geviertgärtchen‹ in der Form eines mittelalterlichen Burg- oder Bauerngartens dargestellt. Es ist vergleichbar mit dem nach 1571 angelegten, an drei Seiten von Wasser umgebenen Gärtchen. Das Gelände in nächster Nähe des Weiherhauses wurde wohl nicht hauptsächlich als Nutzgarten genutzt, wie das noch Jung und Hülsen annahmen, sondern es existierte schon vor dem Neubau von 1727 ein kleiner geometrisch gestalteten Ziergarten, wie man weiter vorn bereits lesen konnte.

Die vier symmetrisch und geometrisch gestalteten Zierbeete sind vermutlich mit Buchs eingefasst und mit rotem Kies ausgelegt,

die Zierwege dazwischen und die Umrandung mit weißem Kies. Eine gemauerte Brunnenschale im Achsenkreuz der Beetanlage könnte das Zentrum dieses Blumenparterres betont haben. Die Mittelachse greift den Verlauf der Brücke auf. Vogt meint, dass die Zieranlage von einer doppelten Böschung eingefasst gewesen sein könnte. Der oberhalb dieser Böschung vermutete Weg wäre aufgrund der Farbgebung im Plan ein Wasserlauf. Er entspräche farblich dem seitlichen Wassergraben an der dem Hause gegenüberliegenden früheren »Halbinsel« – wie sie noch auf den Ölgemälden zu erkennen ist – und auch einem kleinen Wasserlauf am Ostrand unter den Bäumen, der auch durch eine blaugrüne Linie dargestellt ist.[29]

Südlich von Weiher und Ziergarten liegt ein großer Gemüsegarten, der fast die gesamte Breite von Schlösschen und Ziergarten einnimmt, östlich die Hofreite, im Norden und Süden gerahmt von »Hofmanns Gärtchen« und Wirtschaftsgebäuden. Insgesamt wirkt dieses kleine Ziergärtchen sehr bescheiden, vergleicht man es mit anderen herrschaftlichen Gärten, wie es sie in Frankfurt auch schon vor dieser Zeit gab.

Wiesen und Baumstücke schließen sich an. Nördlich des Ziergartens befindet sich eine Viehweide, westlich begrenzt von einem kleinen Baumstück, in dem fast genau in der Achse des Schlösschens sich Brunnenanlage und die später gebaute kleine Grotte befindet.

Mit der Aufzählung der Liegenschaftsteile und ihren Abmessungen und dem gezeichneten Lageplan vermittelt Bunsen in seinem Steinbuch einen anschaulichen Eindruck von Gestalt und Ausdehnung der Holzhausenschen Oede um 1775. Mit seinen Baulichkeiten unterschiedlicher Funktion, Größe und Gestaltung, dem Herrenhaus und seinen Wirtschaftsgebäuden, mit einer kleinen Gartenanlage, die neben dem Weiher Distanz zwischen Wohnen und Wirtschaften schafft und umgeben ist von landwirtschaftlichen Nutzflächen, entspricht die Holzhausen Oede dem Typus einer Gutsanlage, bei der Herrenhaus und Wirtschaftsanlagen auch in der komplementären architektonischen Bezogenheit einander bedingen und eine Einheit bilden.

Zahlreiche Stadtpläne und -ansichten aus der Folgezeit belegen die kontinuierliche Entwicklung zum Landschaftspark. Insbesondere Justinian Georg von Holzhausen (1771–1846), der 1793 die Oede erbte und einer der bedeutendsten Frankfurter Grundbesitzer

37. Holzhausen-Tor

wurde, nutzte nach seiner Eheschließung mit Karoline Freiin von
Ziegesar im gleichen Jahr die freie Lage vor den Toren der beengten
Stadt. Er ließ die Oede zu einem dauerhaft genutzten repräsentativen
Landsitz mit einem ›modernen‹, naturnahen Park im englischen Stil
umgestalten. Es war die Zeit, in der auch der bedeutende Pädagoge
Friedrich Fröbel (1782 – 1852) als Hauslehrer drei Söhne im Schlöss-
chen unterrichtete (1806 – 1808). Die Kastanienallee entstand. Und
das heute noch erhaltene stattliche dreiteilige Tor im Louis-seize-Stil
am Oeder Weg (Abb. 37) markiert den Eingang in den Park und
bietet einen Ausblick, einen ›point de vue‹ auf das Herrenhaus am
Ende der Kastanienallee. Diese aufwendig gestaltete Toranlage und
die durch die Kastanienallee verlängerte, wohl eine für herrschaftliche
Kutschen vorgesehene Auffahrt, vermittelten einen durchaus reprä-
sentativen Eindruck.

WAHRNEHMUNG UND DARSTELLUNG

Schlösschen und Park als ›Gesamtkunstwerk‹

Aufgrund seiner interessanten Architektur und idyllischen Lage inmitten Weiher und Park gab das Holzhausensche ›Maison de campagne‹ immer wieder Anlass zu künstlerischen Darstellungen in Stichen, Zeichnungen, Stadtansichten und nicht zuletzt Ölgemälden. Hier ist vor allem der »Malerische Plan von Frankfurt am Main und seiner nächsten Umgebung, nach der Natur aufgenommen und auf geometrischer Basis in Vogelschau gezeichnet« von Friedrich Wilhelm Delkeskamp (1794–1872) zu erwähnen (Abb. 38). Dieser Plan aus dem Jahre 1864 veranschaulicht sowohl den Gartencharakter der Stadt innerhalb der Festungsanlagen als auch die Bebauung der Garten- und Landwirtschaftszone und vermittelt ein besonders anschauliches Bild des Gesamtensembles von Schlösschen, Park und Allee (Abb 39). Im Vergleich zu früheren Darstellungen ist das Schlösschen unverändert geblieben. Verschwunden sind der Gemüsegarten und das geometrisch angelegte Gartenparterre. Erkennbar sind der kleine Landschaftspark mit nun gebuchtetem, unregelmäßigem Weiher, verschlungene Wege, Wiesen, Baum- und Gehölzgruppen sowie die vom Wirtschaftshof unterbrochene Kastanienallee. Das zweistöckige Gebäude südlich des Wirtschaftshofs ist vermutlich das aus dem früher genannten ›Hofmannshaus‹ hervorgegangene sogenannte ›Kavaliershaus‹.

Am 1. Dezember 1877 schrieb der Maler Hans Thoma (1839–1924) an seine Mutter im Schwarzwald: »Die Wohnung ist vor der Stadt und doch nicht zu sehr abgelegen und aus dem Atelierfenster ist eine herrliche Aussicht [auf den Holzhausenpark].«[30] In den Jahren zwischen 1879 und 1883 hat er das Schlösschen und den Landschaftspark viermal gemalt, erstmals am 28. Februar 1879 als querformatige Winterlandschaft. Dieses Gemälde ist heute verschollen. Im Frühjahr 1879 malte er ein hochformatiges Bild, im Vordergrund Tisch und Stuhl, Buch und Vase. Durch das offene Fenster hat man Ausblick nach Süden auf die Umgebung. Bevor im Sommer des Jahres 1883 wiederum ein vom Fenster gerahmtes Bild mit Blumenvase und aufgeschlagener Bibel auf dem Fenstersims ent-

38. »Malerischer Plan von Frankfurt am Main und seiner nächsten Umgebung. Nach der Natur aufgenommen und auf geometrischer Basis in Vogelschau gezeichnet von

Friedrich Wilhelm Delkeskamp. Frankfurt am Main 1864.«,
Stahlstich, 90 × 157 cm

39. »Malerischer Plan von Frankfurt am Main und seiner nächsten Umgebung. Nach der Natur aufgenommen und auf geometrischer Basis in Vogelschau gezeichnet von Friedrich Wilhelm Delkeskamp. Frankfurt am Main 1864.« (Ausschnitt)

stand (Abb. 40), malte Hans Thoma 1880 das Schlösschen ebenso von Süden her, mit der dreibogigen überdachten Brücke und den Zustand nach der Parkerweiterung um 1874 durch Andreas Weber (1832 – 1901) mit neu angelegten Wegen und jungen Anpflanzungen (Abb. 41). Das Schlösschen selbst ist von altem Baumbestand umgeben, der aber nach Süden freie Sicht ermöglicht und so den Ausblick auf die Stadtsilhouette freigibt. Links geht der Blick über Äcker und Baumstücke bis zum Taunus. Der Auslauf des Weihers in einen malerisch gewundenen Bach ist besonders akzentuiert. Pfauen und Schwäne sind zu erkennen. Auf dem in langer, geschwungener Linie auf das Schlösschen zuführenden Weg rollt eine mit einem Schimmel bespannte Kutsche durch den neu angelegten Park. Ein Hinweis auf die Vorliebe des Hausherrn für Phaeton-Kutschen und Pferde, für die er 1874 fast ebenso viel ausgab wie für die Anlage des gesamten Parks? Jedenfalls lassen die Dokumente im Nach-

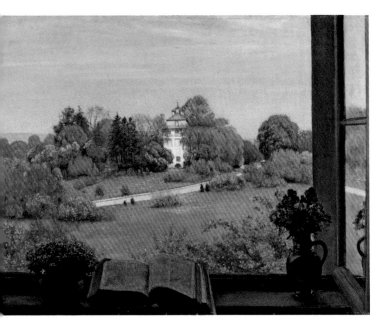

40. Hans Thoma, Die Holzhausensche Oed in Frankfurt am Main, 1883,
Öl auf Leinwand, 50,8 × 71,5 cm

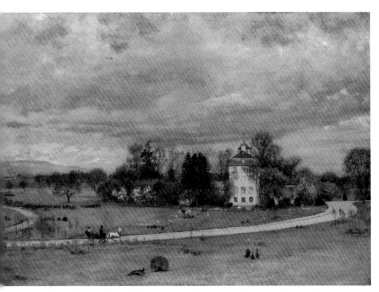

41. Hans Thoma, Die Holzhausensche Oed in Frankfurt am Main, 1880,
Öl auf Leinwand, 50,8 × 71,5 cm

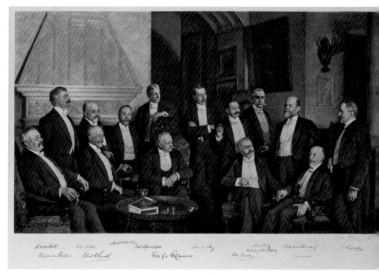

42. »Bohnengesellschaft«, 1907, Radierung (Mezzotinto), 80 × 46,8 cm

lass Georg von Holzhausens und das umfangreiche Konvolut von
Rechnungen, Quittungen und sonstigen Belegen den Schluss zu,
dass auf der Holzhausen Oede ein aufwendiger Lebensstil gepflegt
und im Kavaliershaus legendäre Feste und Bälle gefeiert wurden.
Dokumentiert ist durch ein Gruppenporträt aus dem Jahr 1907, dass
auch die ›Bohnenrunde‹ dort feierte, nachdem der Gastgeber Georg
von Holzhausen (1841 – 1908) ›Bohnenkönig‹ geworden war. Die
Bohnenrunde bestand aus einer exklusiven Herrenrunde des Frank-
furter Großbürgertums, die sich jährlich zur Jagd mit anschließendem
Festessen bei dem Herrn traf, der im vorangegangenen Jahr eine ein-
gebackene Bohne im Kuchen gefunden hatte (Abb. 42).

Über die Anmutung der Anlage in der Zeit zwischen 1860 und
1870 gibt auch ein Gemälde von Julius Louis Hülsen Auskunft. Es
befindet sich heute im Historischen Museum Frankfurt. Der im
Vordergrund verlaufende Feldweg ist wohl der heutige Oeder Weg.
Über die Äcker und Wiesen im Vordergrund und dem Schlösschen
mit Kavaliershaus und Wirtschaftsgebäuden im Mittelgrund reicht der
Blick bis zum Taunus mit Feldberg und Altkönig (Abb. 43).

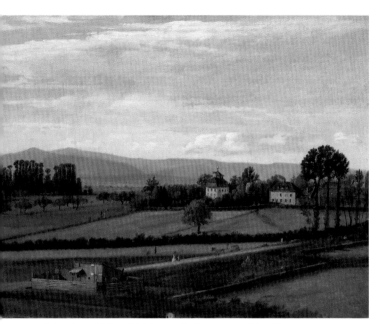

43. Julius Louis Hülsen, Holzhausen Oede, um 1890, Öl auf Pappe

DAS ENSEMBLE IM 20. JAHRHUNDERT

Nach dem Schleifen der Festungsanlagen 1804 und in den Folge-
jahren wurde auch das ehemals zwischen der Stadtmauer und der
Landwehr gelegene Gelände sukzessive stärker besiedelt und gegen
Ende des 19. Jahrhunderts auch der Frankfurter Nordosten rasterartig
erschlossen. Straßenzüge und Bebauung rückten an den zur Holz-
hausener Oede gehörenden siebzehn Hektar großen Park. Nachdem
bereits landwirtschaftlich genutzte Flächen des Holzhausenschen
Besitzes zur Parzellierung und Bebauung verkauft worden waren,
bezog man auch die Parkfläche in die städtebaulichen Planungen
ein. Lediglich eine Restfläche von rund drei Hektar mit Schlösschen,
Weiher und Kavaliershaus auf dem Grundstück Justinianstraße 12
sollten erhalten bleiben.

Nachdem Georg von Holzhausen 1908 unverheiratet und
kinderlos gestorben war, fiel die Oede 1910 an seinen Neffen, den
Rittmeister Adolph Freiherr von Holzhausen (1866–1923) (Abb. 44).

Er war der letzte männliche Nachkomme in direkter Linie, »der auf der Oed gesessen [und] mit welchem der Hauptstamm der Freiherrn von Holzhausen erlischt«[31] und ebenso wie sein Onkel Junggeselle und kinderlos. 1915 hatte er die Stadt Frankfurt als Universalerbin eingesetzt. Sein Vermögen brachte er ein in die 1916 von ihm gegründete »Stiftung des Rittmeisters Freiherr Adolph von Holz-hausen, errichtet zum Gedächtnis an das Geschlecht der Freiherren von Holzhausen«. Sie sollte den mit der Universität Frankfurt in Ver-bindung stehenden wissenschaftlichen Einrichtungen zu Forschungs- oder Lehrzwecken dienen (Abb. 45 – 48).[32] Die Gemäldesammlung vermachte er dem Städel, die Bestände der Familienbibliothek, die Kunst- bzw. kunstgewerblichen Gegenstände aus dem Holzhausen-

44. Rittmeister a. D. Adolph
Freiherr von Holzhausen

schlösschen und das ›Freiherrlich von Holzhausensche Familienarchiv‹ ebenso wie das Holzhausenschlöss-chen in seiner Umgebung, dem Rest-park und dem Grundstück Justinian-straße 12 der Stadt Frankfurt am Main.

Auf letzterem stand auch nach dem Zweiten Weltkrieg noch das sogenannte ›Kavaliershaus‹. Eine vage Vorstellung vom Aussehen geben der »Malerische Plan« von Delkeskamp von 1864 (s. Abb. 39), das Gemälde von Julius Hülsen (s. Abb. 43) und verschiedene Fotografien aus der Zeit zwischen 1885 und 1910. Alle Abbildungen lassen einen schlichten zweigeschossigen 5 × 3-achsigen, wohlproportionierten Putzbau erkennen, der ein Zeltdach trägt. Ein gezeichneter Grund-riss zeigt auch die vorgelagerte, dem Schlösschen zugewandte Terrasse (Abb. 49). Diese wie auch die von drei Fenstertüren gegliederte Westfassade ist auch auf einer Fotografie aus dem Jahr 1956 zu erkennen. Als einziger Schmuck ziert ein Dreiecksgiebel auf volutenförmigen Konsolen die mittlere Fenstertüre (Abb. 50).

Im Innern befand sich im Erdgeschoss und ersten Stock eine dreizimmrige Maisonette-Wohnung sowie ein über zwei Etagen reichender kleiner Festsaal, das ›Trianon‹ oder der ›Trinksaal‹, mit

45. Verfügung des Adolph von Holzhausen vom 25. März 1916, Bl. 1 recto

[Handschriftlicher Text in deutscher Kurrentschrift]

46. Verfügung des Adolph von Holzhausen vom 25. März 1916, Bl. 1 verso

47. Verfügung des Adolph von Holzhausen vom 25. März 1916, Bl. 2 recto

48. Verfügung des Adolph von Holzhausen vom 25. März 1916, Bl. 2 verso

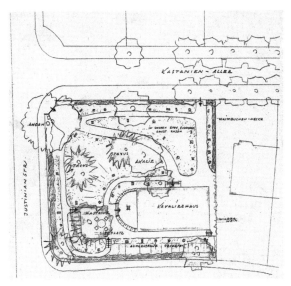

49. Gestaltungsvorschlag des Geländes um das Kavaliershaus, Justinianstr. 12, November 1953, Zeichnung M 1:25

zwei monumentalen Wandmalereien aus dem Jahre 1925. Das erste Bild stellt eine ›Amazonen- oder Alexanderschlacht‹ dar, das zweite die ›Irrfahrten des Odysseus‹. Es ist lediglich bekannt, dass sie dem Maler Waldemar Coste (1887–1948) zugeschrieben wurden. Die Amazonenschlacht existierte noch 1953. Heute kennen wir nur noch eine Fotografie (Abb. 51).

Es folgten über mehrere Jahre Diskussionen und Verhandlungen über Verwendung und Nutzung dieses 600 Quadratmeter großen Grundstücks und des Kavaliershauses. Nachdem jedoch 1955 »Einsturzgefahr infolge Verschwammung und Konstruktionsmängel« festgestellt worden war, entschloss man sich schließlich zum Abriss des Kavaliershauses.

Während das Schlösschen in seinem Äußeren seit 1727 bis heute im Wesentlichen unverändert blieb, erfuhr das Innere jedoch vielfache Veränderungen. Noch 1920 belegten die Pläne des Hochbauamtes, dass die Grundrisse weitgehend identisch waren mit denen von Louis Remy de la Fosse aus dem Jahr 1722. Erst in der

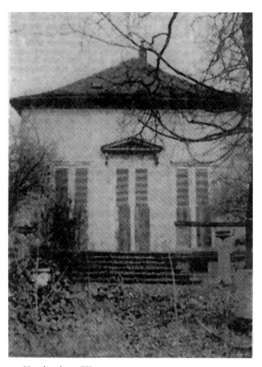

50. Kavaliershaus Westseite, 1956

Folgezeit wurde nach Zerstörungen, aber auch und vor allem bei Nutzungs- und Funktionsänderungen umgebaut.

Seit 1912 bis mindestens 1919 nutzte Ernst May (1886–1970) die Räume als Baubüro und Wohnung (Abb. 52). Nachdem am 21. Juli 1923 Adolph von Holzhausen auf der Hohen Mark bei Oberursel, einer 1914 für den europäischen Hochadel gegründeten Privatklinik gestorben war, entschloss sich die Stadt, die Außenstelle Frankfurt des Reichsarchivs darin unterzubringen. Sie umfasste das Archiv der Deutschen Bundesversammlung und der Nationalversammlung von 1848/49.[33]

Im Zweiten Weltkrieg wurde das Holzhausenschlösschen nur wenig beschädigt. Lediglich die Zugangsbrücke fiel einer Bombe zum Opfer.[34] Nach 1945 wurde es von den Amerikanern genutzt, stand

51. »Alexanderschlacht« – Wandgemälde im ehemaligen Kavaliershaus

schließlich ab 1948 leer und blieb ohne Aufsicht im Sperrgebiet. So konnten spielende Kinder das Schlösschen betreten und den Dachstuhl in Brand stecken. Da der Schaden nicht zeitnah behoben wurde, richteten Witterungseinflüsse großen Schaden an, sodass das Schlösschen sich bald in einem völlig verwahrlosten Zustand befand.[35] 1949 beantragte der Regierungspräsident in Wiesbaden die Freigabe des Holzhausenschlösschens zur Nutzung durch das Institut für Modeschaffen. Die seinerzeit noch zuständige Militärregierung erteilte die Genehmigung unter der Bedingung, dass das Schloss mit großer Sorgfalt zu behandeln sei, nicht für Wohnzwecke genutzt und weder außen noch innen verändert werden dürfe, damit das Gebäude in seiner ursprünglichen Form erhalten bliebe. Sämtliche Bauarbeiten, auch die Ausgestaltung und Ausmalung im Innern, seien im Einvernehmen mit dem Landeskonservator von Hessen durchzuführen. Der abgebrannte Dachstuhl sollte in der alten Form erneuert werden.

Der damalige Landeskonservator schlug in seinem Besichtigungsbericht vom 7. Juli 1949 neben zahlreichen Maßnahmen, die den Zustand im 18. Jahrhundert wiederherstellen sollten, auch die

Beseitigung der schweren alten Kamine und die Wiederherstellung der fast völlig zerstörten Zugangsbrücke, ohne das verunstaltende Glasdach in der einfachen Form mit den drei gemauerten Rundbögen, vor. So wurde verfahren, obwohl die Überdachung der Brücke nachweislich schon vor 1720 existent war (s. Abb. 9). 1880 war sie von Hans Thoma gemalt worden (s. Abb. 41). Auch auf Fotografien aus den Jahren um 1910 bzw. 1932 ist die mit einem gefensterten Gang überbaute Brücke zu erkennen (Abb. 53 und 54). Ästhetische Gründe mögen ausschlaggebend gewesen sein, dass bei der Wiederherstellung auf jeglichen

52. Umzugsmitteilung Büro Musch & May, 1912

Aufbau verzichtet wurde, hätte er doch die von Louis Remy de la Fosse beabsichtigte klare Fassadensprache empfindlich gestört.

Gegen den von der Bauverwaltung aus Kostengründen vorgeschlagenen Verzicht auf die Wiederherstellung des oberen Dachausbaus, des ›Belvederes‹, konnte sich der Landeskonservator in Wiesbaden glücklicherweise durchsetzen. 1950 schließlich beschloss der Magistrat die originalgetreue Wiederherstellung von Dach und Fassade des denkmalgeschützten, mehr als 200 Jahre alten Gebäudes und dessen seiner geschichtlichen Vergangenheit angemessene Nutzung.

Bei allen Nutzungsüberlegungen war die Verpflichtung der Stadt Frankfurt zu berücksichtigen, die sie mit der Annahme des Nachlasses von Adolph von Holzhausen einging. In seinem Testament hatte er verfügt, dass das Schlösschen stets in dem entsprechenden äußeren und inneren baulichen Zustande zu erhalten sei. Es sollte nicht mehr als Wohnung oder als Gasthaus, sondern nur noch zu kulturellen Zwecken genutzt werden. Ausdrücklich machte er diese Anordnung im Sinne einer Auflage, deren Erfüllung seine Erbin, die Stadt Frankfurt am Main, durch Annahme der ihr gemachten Zuwendungen auf sich nahm.[36] Damit konnten auch spätere Überlegungen der Stadt,

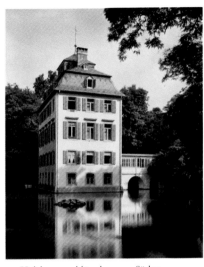

53. Holzhausenschlösschen von Nordosten, um 1910

54. Holzhausenschlösschen von Süden, um 1932

ein Café unterzubringen, Wohnungen einzurichten oder zahlreiche weitere Nutzungsinteressen, nicht realisiert werden.

1954 bis 1988 wurde das Holzhausenschlösschen zwischenzeitlich vom Museum für Vor- und Frühgeschichte genutzt, bevor 1989 die »Frankfurter Bürgerstiftung« gegründet wurde. Sowohl aufgrund seiner Umgebung, seinem Raumangebot, seinem architektonischen Wert und seiner Tradition erschien es als Domizil für die Bürgerstiftung besonders geeignet. Auch ihre wissenschaftlichen und kulturellen Stiftungsziele entsprachen den testamentarischen Auflagen Adolphs von Holzhausen. Da eine sinnvolle Nutzung auch im Interesse der Denkmalpflege und des Denkmalschutzes war, überließ der Magistrat 1989 das Holzhausenschlösschen dieser neu gegründeten Stiftung symbolisch für 1 DM Miete mit der Auflage, es instandzusetzen. Für die Aufgaben, die die Bürgerstiftung sich gestellt hatte, war die bauliche Situation jedoch wenig geeignet. Aufgrund des Nutzungskonzepts und der festgestellten baulichen Mängel sollte das Holzhausenschlösschen im Innern komplett erneuert werden. Die denkmalgeschützten Außenmauern, die Fassade und der Dachstuhl, deren Bausubstanz noch in Ordnung war, konnten unangetastet bleiben.

Aufgrund großzügiger Spenden wurde es der Bürgerstiftung ab 1992 möglich, das Gebäude innen von Grund auf zu sanieren und für 3,2 Mio. DM umzubauen. Im Erdgeschoss entstand neben dem Entree ein kleiner Saal. Das Treppenhaus wurde gewendet, sodass die Ausrichtung der Treppen in Bezug auf die ursprüngliche quer gelegte Situation geändert ist. Durch den jetzt möglichen freien Blick durch alle Stockwerke des offenen Treppenhauses erreichte man eine optische Vergrößerung. Gleichzeitig schaffte diese Maßnahme und die Entfernung einer Zwischenwand mehr Raum für einen 87,87 Quadratmeter großen Festsaal im ersten Obergeschoss. Im zweiten Stock entstanden eine Bibliothek und ein Raum für die Geschäftsführung der Bürgerstiftung; in der dritten Etage hatte ein Studio mit Teeküche und ein Bad Platz; im Seegeschoss wurden die Haustechnik und Sanitäreinrichtungen installiert. Im neu gestalteten Eingangsbereich entstand ein halbkreisförmig gepflastertes Plätzchen mit eingelegtem Holzhausenwappen und Sitzmauern am Rand.

HEUTE

Seit den letzten baulichen Maßnahmen in den 1990er Jahren hatte sich der Kulturbetrieb noch intensiviert und eine neue Dimension erreicht. Das Raumangebot stieß bei großer Nachfrage immer öfter an seine Grenzen. Für den sich herauskristallisierenden musikalischen Schwerpunkt waren die Akustik unbefriedigend und die technischen Möglichkeiten begrenzt. Zudem war das Holzhausenschlösschen nicht behindertengerecht. Schon der Zugang zur Brücke war nur über Stufen zu erreichen, die Überwindung der Innentreppe und das Erreichen der Sanitäranlagen für Rollstuhlfahrer nicht möglich. So entschloss man sich, um auch den sich wandelnden Anforderungen und anspruchsvollen Zielsetzungen gerecht zu werden, das Holzhausenschlösschen erneut umzubauen. Das Raumprogramm sollte den Anforderungen einer Vielnutzung durch unterschiedlichste Veranstaltungen mit musikalischem Schwerpunkt entsprechen und barrierefrei erschließbar werden.

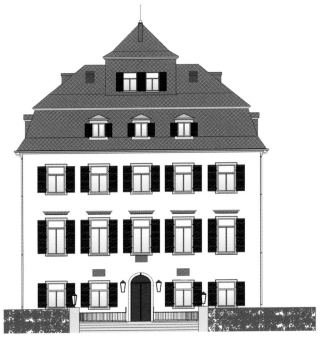

55. Plan für den Umbau des Eingangsbereichs

56. Das neue Treppenhaus

Die umfangreichen Umbaumaßnahmen nach Plänen des C·N·K-Architekturbüros (Frontispiz, Abb. 2, 55), denen nahezu eine Entkernung vorausging, begannen im Dezember 2012. Eröffnung des ›neuen‹ Schlösschens war am 13. September 2014. Die Ziele hatte man vor allem dadurch erreicht, indem man zunächst den Eingangs-oder Zugangsbereich komplett umgestaltete. Die Treppenstufen im Außenbereich wurden nach vorne verlegt, sodass man von beiden Seiten rollstuhlfähige Zufahrtsrampen bauen konnte. Die bisherige Treppenanlage wurde entfernt und eine neue zweiläufige Treppe nach Westen verschoben, wodurch Raum für einen Personen-aufzug entstand, der alle Ebenen vom Seegeschoss mit seinen behindertengerechten Toiletten bis ins 2. Obergeschoss erschloss. Es entstand ein interessanter innovativer fünfgeschossiger Treppenraum mit einem nahezu ›tropfenförmigen‹ Treppenauge, das sich nach oben hin weitet (Abb. 56).

Für Konzerte benötigte man einen Raum, der genügend Sitz-plätze bot und vor allem höchsten akustischen Anforderungen gerecht wurde. Man entschloss sich zu einem Durchbruch der Decke zwischen dem ersten und zweiten Obergeschoss, um das Raumvolumen zu vergrößern (Abb. 57, 58). Durch den Einbau einer

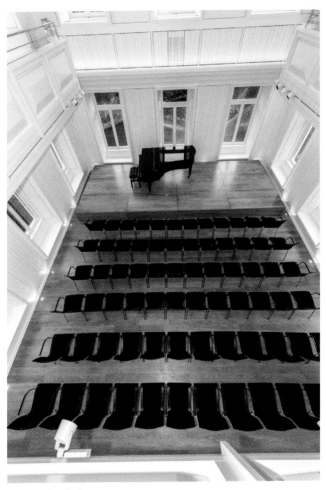

57. Grunelius-Saal

U-förmigen Empore in der zweiten Ebene entstanden 50 Sitzplätze. Auf der Westseite blieb die gesamte Raumhöhe erhalten. Hier wurde ein Hubpodium mit zwölf bis zu 60 Zentimetern höhenverstellbaren Bühnenelementen eingebaut. Im gesamten Raum wurden der Reflexion des Schalls dienende Fraktale eingebaut.

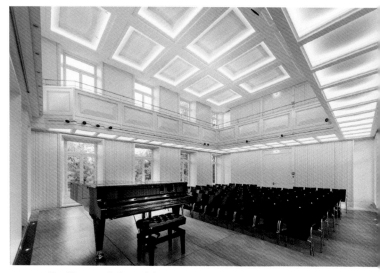

58. Die Kassettendecke und die Empore im Grunelius-Saal

Zusätzlich wurde den akustischen Anforderungen Rechnung getragen durch Ausformung der Decken- und Emporenoberflächen: Indem man sie durch profilierte Kassetten gliederte, erzeugte man absorbierende und streuende, den Schall und Klang optimierende Flächen (Abb. 58). Die bauseits vorhandenen drei Unterzüge der Decke des zweiten Obergeschosses gaben die Kassettengliederung im gesamten Raum vor. Sie erinnert an die in der Bauzeit des Holzhausenschlösschens von de la Fosse praktizierten Gestaltungsprinzipien der streng gegliederten Oberflächen des klassischen französischen Barocks mit ihrer bewährten Akustik und ihrer Weiterentwicklung im frühklassizistischen Geist.

Auch die Art der Bestuhlung und die Verwendung entsprechender Materialien dienten ausschließlich der Akustik, ebenso wie die Verkleidung der Fensternischen und -rahmungen und der Fußbodenbelag mit einem Eichendielen-Parkett. Entstanden ist der Grunelius-Saal mit 162 Sitzplätzen als zentraler Raum und Kernstück des Gebäudes: ein mit allem bau- und messtechnischen Aufwand gebauter akustisch einzigartiger Kammermusik- und Festsaal über

59. Hynsperg-Kabinett

zwei Etagen mit optimalen Voraussetzungen für einen anspruchs-
vollen Konzertbetrieb und bestmöglichem Hörerlebnis.

Die Erscheinung der anderen Räume ist durch die Saal-
ausgestaltung geprägt: Alle Wände sind reinweiß gehalten, die Fuß-
böden und Treppen, außer im 1. Obergeschoss und im Dach-
geschoss mit dem Hynsperg-Kabinett (Abb. 59), sind mit spanischem
Marmor belegt. Auch ihre technische und funktionale Ausstattung
wurde optimiert: So entstand beispielsweise im Erdgeschoss der
50 Quadratmeter große Cronstetten-Raum, nutzbar besonders für
Tagungen, Seminare und Vorträge. Die Kinderbibliothek der Frank-
furter Bürgerstiftung, die sich vorher im Belvedere befand, wurde
hierher verlegt: In den Wandschränken sind rund 2000 Bücher
deponiert. Durch Einbau von Vitrinen und Schrankwänden mit
herausfahrbaren Versorgungstheken können in diesem Bereich bei
Bedarf unter Einbeziehung des Foyers auch Gäste empfangen und
bewirtet werden. Jede Nische wurde genutzt bis hin zum Stauraum
hinter aufklappbaren Bänken.

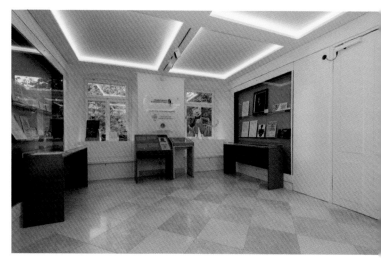

60. Foyer

Im Hinblick auf die angestrebte Nutzungsvielfalt und unter Berücksichtigung der denkmalpflegerischen Auflagen ist eine außerordentlich ansprechende Innenarchitektur mit modernster technischer Ausstattung entstanden, die nicht nur höchsten Anforderungen eines kulturell anspruchsvollen Veranstaltungsprogramms, sondern auch einer anspruchsvollen Ästhetik durch ihre einzigartige Harmonie von Material, Farben und Formen gerecht wird.

Dargestellt wurde, wie sich im Laufe der Jahrhunderte das ursprünglich burgähnliche Gebäude der Großen Oede inmitten eines schützenden Wassergrabens bis zum heutigen barocken Wasserschlösschen gewandelt hat. Während zur Bauzeit in der Architektur noch runde, ausschwingende Formen vorherrschten, dokumentierte der Neubau als stereometrisch geschlossener Baukörper mit seinen elementaren geometrischen Formen, der Betonung von Symmetrie und Axialität die Meisterschaft Louis Remy de la Fosses für geschlossene, nur sparsam geschmückte ungebrochene Flächen. Große Fenster ließen Licht, Luft und Sonne in das Gebäude und ermöglichten eine vierseitige weite Aussicht in alle vier Himmelsrichtungen – auf die Stadtsilhouette im Süden und den Taunus im Norden.

Harmonisch eingebettet in die die topografischen Gegebenheiten, wirkt das Gebäude auch heute inmitten einer engen Wohn-

bebauung nicht als Fremdkörper. Durch die verwendeten Materialien und Farben, seine klaren Konturen und die durchfensterte Fassade strahlt es schlichte Eleganz aus und kommuniziert seiner Umgebung einen offenen, einladenden Eindruck. Nicht zuletzt die Bezeichnung ›Schlösschen‹ deutet auf eine positive Rezeption durch die Bevölkerung hin.

Inmitten des Parks bietet das Schlösschen durch seinen gepflegten Eindruck, seine Proportionen und seine Spiegelung im Weiher einen ästhetisch ansprechenden Anblick. Reizvoll sind die verschiedenen Ansichten, aus der Fernsicht von Westen über die Wiese oder aus der Nahsicht vom Ufer inmitten des Weihers mit Enten, Schwänen oder auch gelegentlich einem Reiher, neben der hochsteigenden sprudelnden Fontäne und eingerahmt von Bäumen und Strauchanpflanzungen. Man vergisst, mitten in der Stadt zu sein!

Während seiner Metamorphose im Laufe der Jahrhunderte, während der mehrfachen Veränderungen der Gebäude- und Parkarchitektur und den sich ändernden privaten und öffentlichen Nutzungen sind Holzhausenschlösschen und -park immer ein bedeutendes städtebauliches Ensemble gewesen für das Geschlecht der Holzhausen, deren Memoria bis heute wachgehalten wird, als Kleinod der Stadt und zum Wohl der Stadtgesellschaft.

Indem sich die Frankfurter Bürgerstiftung der Verpflichtung gegenüber Vergangenheit und Zukunft bewusst ist, hat sie stets für einen außerordentlich guten, den modernen Nutzungsanforderungen entsprechenden Erhaltungszustand des Schlösschens gesorgt. Und immer wieder gelingt es ihr, zum Engagement zugunsten der gebauten und gepflanzten Umgebung zu motivieren, um das Ensemble als wertvolles Kulturerbe zu bewahren und zu nutzen. Beispielhaft ist die neue Innenarchitektur und Ausstattung der Räume des Schlösschens, geprägt durch eine ideale Verbindung von Ästhetik und Funktionalität. Schlichtheit und Eleganz schaffen eine einladende Atmosphäre und ein Denkmal voller Leben. Und so gilt der Ausspruch »Seht dies gastliche Haus, …« aus der Zeit Justinians von Holzhausen nicht nur für die Vergangenheit des Geschlechtes derer von Holzhausen auf ihrem Anwesen und als Charakterisierung ihrer privaten Sphäre des gastfreien Hauses und seiner Umgebung, sondern auch heute zum Wohle der Bürgergesellschaft und hoffentlich auch in Zukunft.

Anmerkungen

1 ISG 8.5.1503; Hausurkunden, Sign. 1.917
2 ISG – HHA Fa. Oede 4 Nr. 3
3 Zitiert von Nassauer 1979, S. 274; Heister 1939, o. S. ISG, Verweis auf Urkunde von 1435
4 Stadtarchiv Freiburg o. D.: Mappe K 1/44, Nr. 1034. Nachlass Schlippe
5 Krummacher 1890, S. 3
6 Von Cohausen 1868, S. 34
7 Lerner 1953 b, S. 128
8 Classen 1858, S. 94
9 Classen 1858, S. 76
10 HHA 1638 – 1666, Fasc. Lit. L. Nr. 17: Tagebucheintrag vom 31.12.1634, S. 6
11 Ebd.: Tagebucheintrag vom 7.3.1635
12 Magistrat der Stadt Darmstadt 1980, Bd. 2, S. 32
13 Diehl 1931, S. 604; Lohmeyer 1931, S. 144
14 HHA 1722, Fasc. Sign. Oede 4 1a-1b
15 Jung/Hülsen 1914, S. 297
16 Jung/Hülsen 1914, S. 294
17 Jung/Hülsen 1914, S. 299
18 Doery 1954, S. 11, 87
19 ISG 1946 – 1957, Sign. 1287
20 HHA 1726 – 1741; Fasz. Oede Nr. 4 ; Lerner 1953 b, S. 159f. Geht man um 1700 von einer Kaufkraft des Guldens von etwa 50 Euro aus als grobe Orientierung, so beliefen sich die Baukosten auf etwa 455.450 Euro.
21 HHA 1722 – 1738, fol. 26 – 29; ISG, 1683 – 1752, fol. 69
22 Lerner 1953, S. 168ff.
23 HHA Oede Nr. 4, 1a – 1b
24 Müller 1747, S. 47
25 Faber 1788, Bd. 1, § 16, S. 83f.
26 Reiffenstein 1918, o. S.
27 Kern 2004, S. 147
28 HHA 1775, Fasc. Oede ohne Nr.
29 Vogt 2007, S. 18f. und mündliche Auskünfte vom 29. und 30. Januar 2009
30 Beringer 1929, S. 181
31 ISG 1916 – 1926, Magistratsakten Sign. S 1665 Bd. 1
32 Ebd., S. 36f.
33 Klötzer 1995, S. 20; Lerner 1953 b, S. 222
34 Landesamt für Denkmalpflege – Landeskonservator von Hessen 7.7.49
35 ISG 1992/93, Sign. 05/300: Typoskript des Vortrags von Frank Blecken am 08.05.93 im Holzhausenschlösschen anlässlich der Mitgliederversammlung und der öffentlichen Veranstaltung der Deutschen Gesellschaft für Gartenkunst und Landschaftspflege, Landesverband Rhein-Main e. V. o. S.
36 ISG 1915 – 1923, Sign. S 549, S. 29: Nachtrag vom 19. September 1917 zum Testament vom 26. November 1915

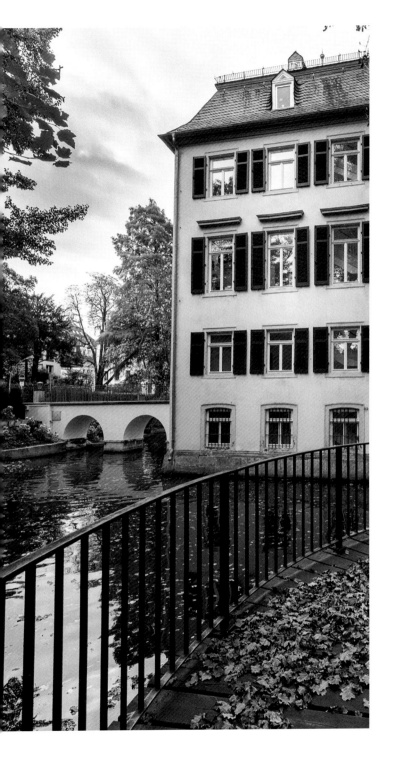

LITERATUR

ISG Institut für Stadtgeschichte Frankfurt am Main
HHA Holzhausenarchiv im Institut für Stadtgeschichte Frankfurt am Main
HMF Historisches Museum Frankfurt am Main

Magistrat der Stadt Darmstadt (Hrsg.): Darmstadt in der Zeit des Barock und Rokoko. Katalog der Ausstellung auf der Mathildenhöhe. 6. September bis 9. November 1980 (2 Bände). Darmstadt 1980.

Beringer, Josef August: Hans Thoma. Aus achtzig Lebensjahren. Ein Lebensbild aus Briefen und Tagebüchern gestaltet. Leipzig 1929.

Bothe, Friedrich: Geschichte der Stadt Frankfurt am Main. Frankfurt am Main 1913/1966.

Classen, Johannes: Jacob Micyllus, Rector zu Frankfurt am Main 1524 bis 1533 und 1537 – 1547, als Schulmann, Dichter und Gelehrter. Frankfurt am Main 1858.

Cohausen, August von: Beiträge zur Geschichte der Befestigung Frankfurts im Mittelalter. Frankfurt am Main 1868.

Diehl, Wilhelm (Hrsg.): Baubuch für die evangelischen Pfarreien der Landgrafschaft Hessen-Darmstadt. Im Auftrag der Historischen Kommission für den Volksstaat Hessen (Hassia sacra. 5). Darmstadt 1931.

Doery, Baron Ludwig: Die Stuckaturen der Bandlwerkzeit in Nassau und Hessen. Frankfurt am Main 1954.

Faber, J. H.: Topographische, politische und historische Beschreibung der Reichs-, Wahl- und Handelsstadt Frankfurt am Main (2 Bände). Frankfurt am Main 1788/89.

Gerteis, Walter: Das unbekannte Frankfurt. Frankfurt am Main 1961.

HHA – Holzhausen Archiv im Institut für Stadtgeschichte Frankfurt am Main

Heister, Wilhelm: Das Nordend Frankfurts und seine Geschichte. Eine stadtteilgebundene Heimatkunde. Unveröffentlichtes Manuskript, ISG. Frankfurt am Main 1939.

HMF – Historisches Museum Frankfurt am Main

ISG – Institut für Stadtgeschichte Frankfurt am Main

Jung/Hülsen: Jung, Rudolf/Hülsen, Julius: Die Baudenkmäler in Frankfurt am Main. Bd. 3: Privatbauten. Frankfurt am Main 1914.

Kern, Ursula: »Die schönsten Gärten und Landhäuser findet man an den beiden Main-Ufern …« Bürgerlich-städtische Naturerfahrung und Lebenspraxis im Garten um 1800 in Frankfurt am Main. In: Archiv für Frankfurts Geschichte und Kunst 70, hrsg. von der Gesellschaft für Frankfurter Geschichte. Frankfurt am Main 2004.

Klötzer, Wolfgang: Vom patrizischen Selbstverständnis zur Bürger-stiftung. 600 Jahre Holzhausenschlößchen. Frankfurt am Main 1995.

Krummacher, Maria: Haman von Holzhausen. Eine Frankfurter Patriziergeschichte nach Familienpapieren erzählt. Bielefeld, Leipzig 1890.

Lerner, Franz (a): Beiträge zur Geschichte des Frankfurter Patrizier-geschlechts von Holzhausen. Frankfurt am Main 1953.

Lerner, Franz (b): Gestalten aus der Geschichte des Frankfurter Patriziergeschlechtes von Holzhausen. Frankfurt am Main 1953.

Limberg, Hannelore (2013): »Seht dies gastliche Haus, ringsum das Wasser der Quelle.« Von der Großen Oed zum Holzhausenschlöss-chen ; die Metamorphose eines patrizischen Anwesens und sein Funk-tionswandel im geschichtlichen, gesellschaftlichen und topografischen Kontext. Dissertation Frankfurt am Main 2013 (www. publikationen. ub.uni-frankfurt.de/frontdoor/index/index/docId/28312)

Lohmeyer, Karl: Die Baumeister des rheinisch-fränkischen Barocks. Heidelberg 1931.

Matthäus, Michael: Hamman von Holzhausen (1467 – 1536). Ein Frank-furter Patrizier im Zeitalter der Reformation. Studien zur Frankfurter Geschichte, Bd. 48. Frankfurt am Main 2002.

Müller, Johann Bernhard: Beschreibung des gegenwärtigen Zustandes der Freien Reichs- Wahl- und Handels-Stadt Franckfurt am Main. Frankfurt am Main 1747.

Nassauer, Siegfried: Burgen und befestigte Gutshöfe um Frankfurt a. M. Geschichte und Sage. Frankfurt am Main 1916/1979.

Reiffenstein, Carl Theodor: Frankfurt am Main, die freie Stadt in Bauwerken und Straßenbildern. Nach des Künstlers Aquarellen und Zeichnungen aus dem Städtischen historischen Museum und aus Privatbesitz. Heft 1–6. Frankfurt am Main 1894–1899.

Reiffenstein, Karl Theodor: Aus den Jugenderinnerungen des Malers Carl Theodor Reiffenstein. Frankfurt am Main. Nachdruck aus den Frankfurter Nachrichten, Fortsetzung aus Nr. 76, Frankfurt am Main 1918 (Duplikatfiche)

Schlippe, Joseph: Louis Remy de la Fosse und seine Bauten. In: Sonderdruck aus: Quartalblätter des Historischen Vereins für das Großherzogtum Hessen; N.F. Bd. 5, Nr. 17–20. Darmstadt 1915. (Diss. TH Darmstadt 1916)

Schomann, Heinz: Das Frankfurter Holzhausenviertel vom Weiherhaus zum Wohnquartier. Frankfurt am Main 2010.

Stadtarchiv Freiburg

Vogt, Barbara: Holzhausenpark – Grundsanierung – Parkpflegewerk. Frankfurt am Main 2007.

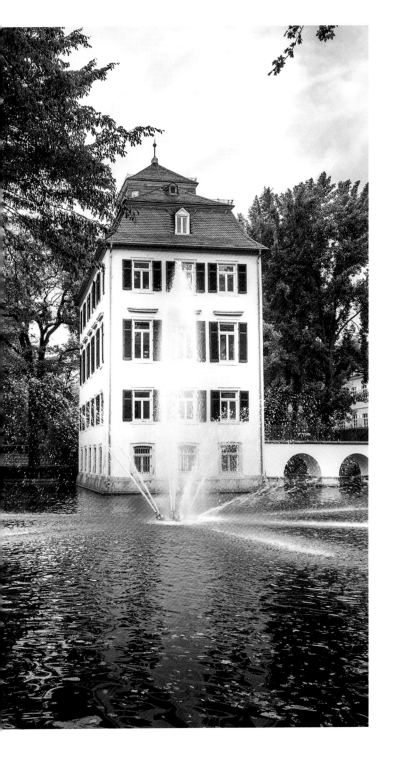

Bildnachweis

Lektorat, Layout und Satz: Rüdiger Kern, Berlin
Reproduktionen: Birgit Gric, Deutscher Kunstverlag
Druck und Bindung: AZ Druck und Datentechnik, Berlin

Bibliografische Information der Deutschen Nationalbibliothek
Die Deutsche Nationalbibliothek verzeichnet diese Publikation
in der Deutschen Nationalbibliografie; detaillierte bibliografische
Daten sind im Internet über http://dnb.dnb.de abrufbar.

© 2015 Deutscher Kunstverlag GmbH Berlin München
Paul-Lincke-Ufer 34
D-10999 Berlin
www.deutscherkunstverlag.de
ISBN 978-3-422-02393-2